小男生的150種摺紙遊戲

摺紙俱樂部主宰人
新宮文明◎著
王曉維◎譯

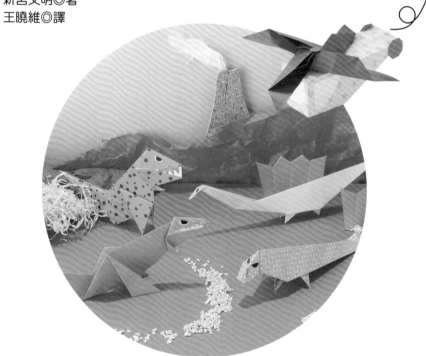

漢欣文化事業有限公司
Han Shin Cultural Enterprise Co., Ltd.

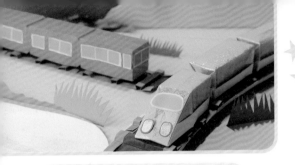

目次

★1 好玩的摺紙

★2 有趣的摺紙

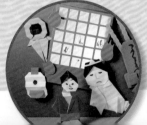

★3 恐龍摺紙
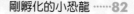

★4 交通工具摺紙

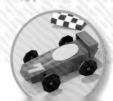

★5 動物摺紙

★6 節慶摺紙

本書所使用的色紙

請使用15cm x 15cm的一般尺寸色紙。
要使用特別大張的色紙時，會另外註明。

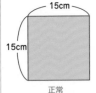

正常　　一半　　4分之1　　4分之1（縱長）

除了紙張之外所需的用具
以及關於紙張的建議，也
請加以參考。

摺紙圖記號與基礎摺法

翻面	改變方向	吹氣膨脹	放大圖
將色紙翻面的記號	將色紙旋轉，改變方向的記號	吹入空氣使其膨脹的記號	為了看清楚摺小的紙張而將之放大的記號

沿著虛線摺疊	向後摺	壓出摺線	用剪刀剪開
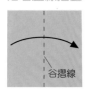 谷摺線 沿著谷摺線向前摺	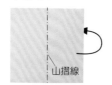 山摺線 沿著山摺線向後摺	壓出摺線的標示前頭 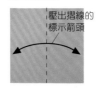 沿著虛線摺，壓出摺線後還原	 粗線部分用剪刀剪開

向內壓摺

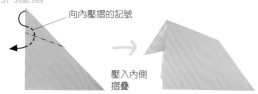

向內壓摺的記號

壓入內側摺疊

向外翻摺

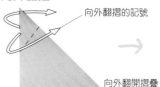

向外翻摺的記號

向外翻開摺疊

捲摺

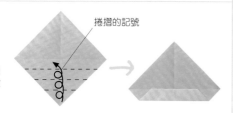

捲摺的記號

沿著虛線捲起來般地摺疊

階梯摺

階梯摺的記號

沿著谷摺線及山摺線往前後方連續摺疊

從側面看過去的樣子

插入

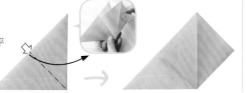

插入的記號

沿著虛線摺疊，再插入前頭標示處

打開壓平

將⇧處打開，沿著虛線壓平

表示難易度的記號

在右頁的右上角會標示難易度記號。
當你不確定要摺哪一種摺紙時，
請當作參考。

簡單	普通	困難

如果不會摺時，
不妨請大人
來幫忙吧！

紙飛機

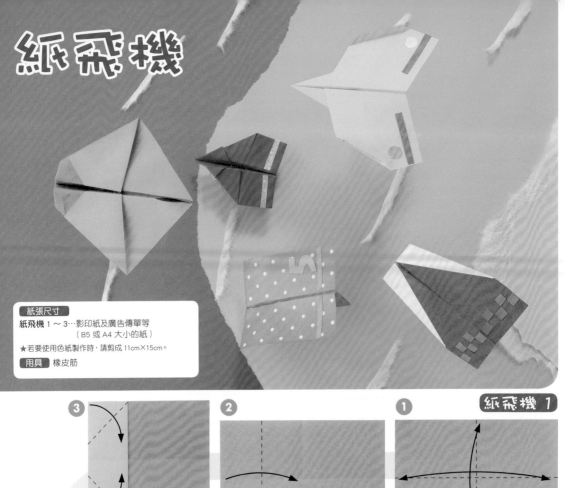

紙張尺寸
紙飛機 1～3…影印紙及廣告傳單等
（B5 或 A4 大小的紙）
★若要使用色紙製作時，請剪成 11cm×15cm。
用具 橡皮筋

紙飛機 1

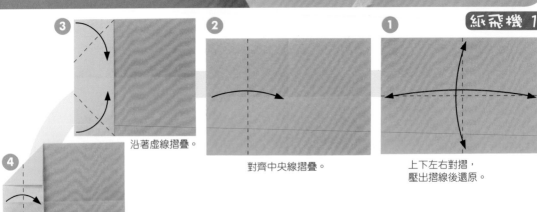

③ 沿著虛線摺疊。

② 對齊中央線摺疊。

① 上下左右對摺，
壓出摺線後還原。

④ 沿著虛線摺疊。

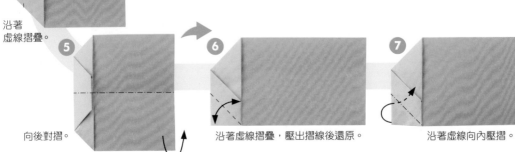

⑤ 向後對摺。

⑥ 沿著虛線摺疊，壓出摺線後還原。

⑦ 沿著虛線向內壓摺。

紙飛機 2

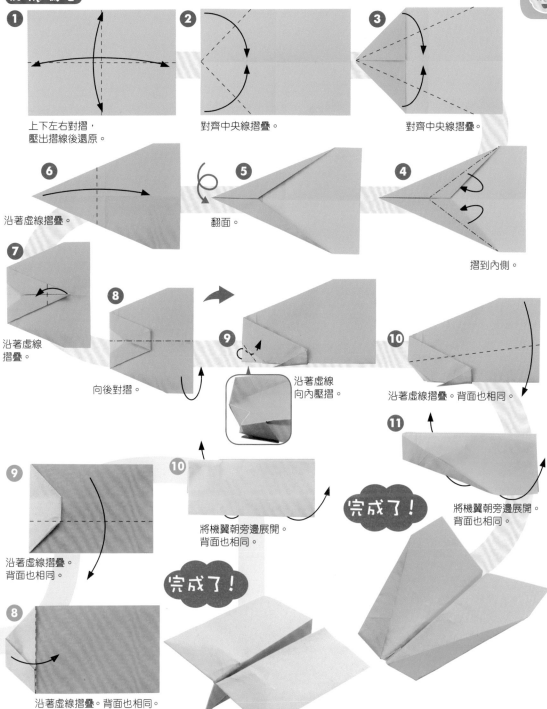

1 上下左右對摺，壓出摺線後還原。

2 對齊中央線摺疊。

3 對齊中央線摺疊。

6 沿著虛線摺疊。

5 翻面。

4 摺到內側。

7 沿著虛線摺疊。

8 向後對摺。

9 沿著虛線向內壓摺。

10 沿著虛線摺疊。背面也相同。

11 將機翼朝旁邊展開。背面也相同。

9 沿著虛線摺疊。背面也相同。

10 將機翼朝旁邊展開。背面也相同。

8 沿著虛線摺疊。背面也相同。

完成了！

完成了！

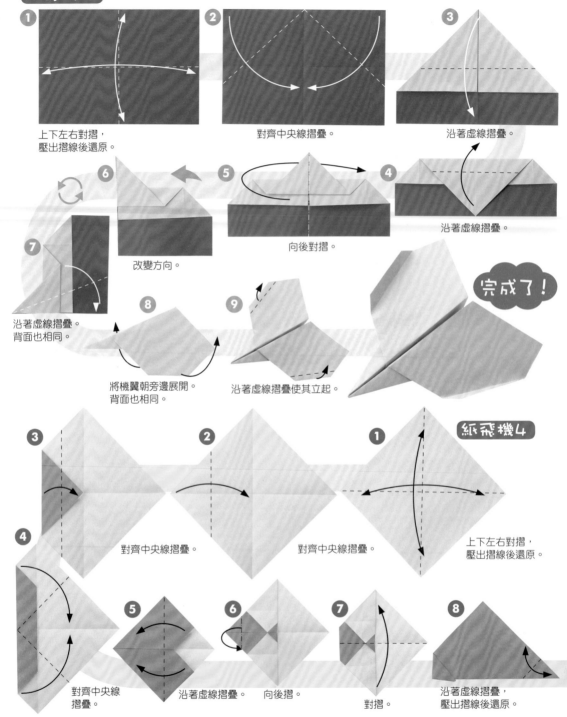

紙飛機 3

1 上下左右對摺，
壓出摺線後還原。

2 對齊中央線摺疊。

3 沿著虛線摺疊。

4 沿著虛線摺疊。

5 向後對摺。

6 改變方向。

7 沿著虛線摺疊。
背面也相同。

8 將機翼朝旁邊展開。
背面也相同。

9 沿著虛線摺疊使其立起。

完成了！

紙飛機 4

1 上下左右對摺，
壓出摺線後還原。

2 對齊中央線摺疊。

3 對齊中央線摺疊。

4 對齊中央線摺疊。

5 沿著虛線摺疊。

6 向後摺。

7 對摺。

8 沿著虛線摺疊，
壓出摺線後還原。

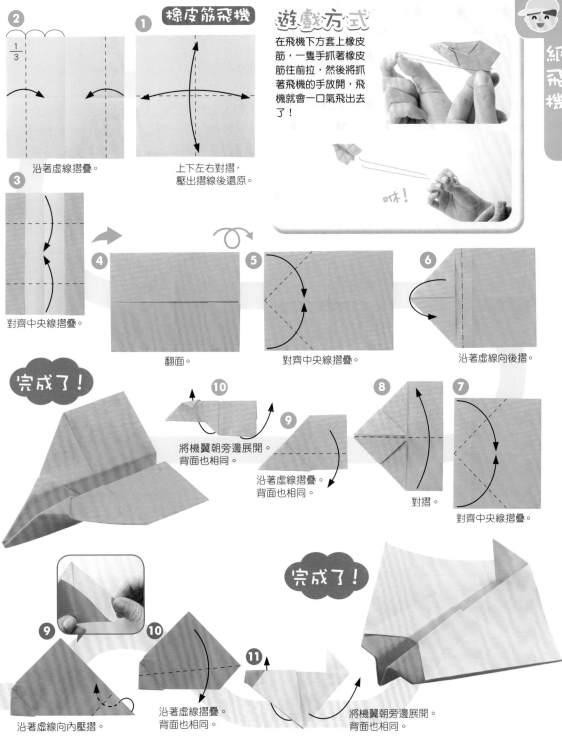

②

$\frac{1}{3}$

沿著虛線摺疊。

① 橡皮筋飛機

上下左右對摺，
壓出摺線後還原。

遊戲方式

在飛機下方套上橡皮筋，一隻手抓著橡皮筋往前拉，然後將抓著飛機的手放開，飛機就會一口氣飛出去了！

咻！

③

對齊中央線摺疊。

④

翻面。

⑤

對齊中央線摺疊。

⑥

沿著虛線向後摺。

完成了！

⑩

將機翼朝旁邊展開。
背面也相同。

⑨

沿著虛線摺疊。
背面也相同。

⑧

對摺。

⑦

對齊中央線摺疊。

完成了！

⑨

沿著虛線向內壓摺。

⑩

沿著虛線摺疊。
背面也相同。

⑪

將機翼朝旁邊展開。
背面也相同。

天平

紙張尺寸
天平・底座…正常尺寸、各一張
砝碼…4分之1大小
用具 剪刀

底座

1

上下左右對摺，
壓出摺線後還原。

砝碼

1

$\frac{1}{3}$

在3分之1處摺疊，
壓出摺線後還原。

天平

1

上下左右對摺，
壓出摺線後還原。

2

對齊中央線摺疊。

3

對齊中央線
摺疊。

$\frac{1}{3}$

4

沿著虛線摺疊，
壓出摺線後還原。

5

打開凸處，上下攤開。

6

從中央線稍微向後摺。

7

「天平」完成了！

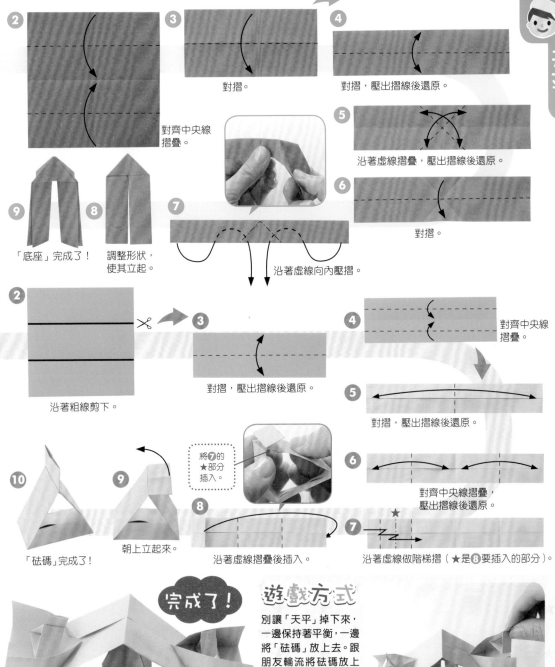

2 對齊中央線摺疊。

3 對摺。

4 對摺，壓出摺線後還原。

5 沿著虛線摺疊，壓出摺線後還原。

6 對摺。

7 沿著虛線向內壓摺。

8 調整形狀，使其立起。

9 「底座」完成了！

2 沿著粗線剪下。

3 對摺，壓出摺線後還原。

4 對齊中央線摺疊。

5 對摺，壓出摺線後還原。

6 對齊中央線摺疊，壓出摺線後還原。

7 沿著虛線做階梯摺（★是❽要插入的部分）。

8 沿著虛線摺疊後插入。

將❼的★部分插入。

9 朝上立起來。

10 「砝碼」完成了！

完成了！

遊戲方式

別讓「天平」掉下來，一邊保持著平衡，一邊將「砝碼」放上去。跟朋友輪流將砝碼放上去也很好玩喔！

11

吹箭

用具 剪刀

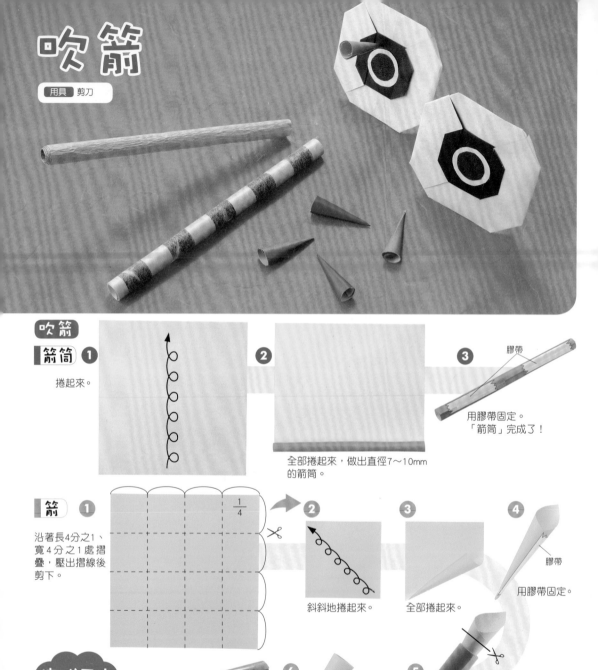

吹箭

箭筒 ①

捲起來。

② 全部捲起來，做出直徑7～10mm 的箭筒。

③ 膠帶

用膠帶固定。
「箭筒」完成了！

箭 ①

沿著長4分之1、寬4分之1處摺疊，壓出摺線後剪下。

$\frac{1}{4}$

② 斜斜地捲起來。

③ 全部捲起來。

④ 膠帶

用膠帶固定。

⑤ 用剪刀將比箭筒還粗的部分剪掉。

⑥ 「箭」完成了！

完成了！

箭靶

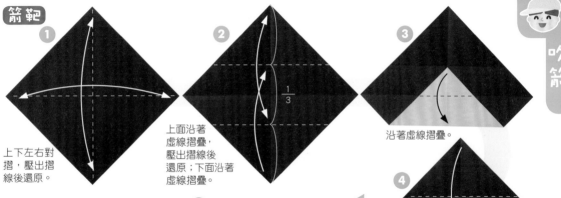

① 上下左右對摺，壓出摺線後還原。

② 上面沿著虛線摺疊，壓出摺線後還原；下面沿著虛線摺疊。 $\frac{1}{3}$

③ 沿著虛線摺疊。

④ 沿著虛線摺疊。

⑤ 沿著虛線摺疊。

⑥ 摺入內側。

⑦ 稍微超過中央線地摺疊。

⑧ 捲摺。

⑨ 沿著虛線摺疊。

⑪ 向後摺。

⑩ 捲摺。

⑫ 向後摺。

完成了！

遊戲方式

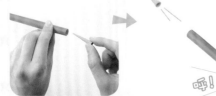

在「吹箭」的「箭筒」裡放入「箭」，用力吹一下，「箭」就會咻地飛出去喲！

呼！

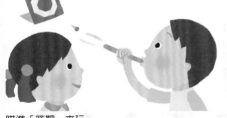

瞄準「箭靶」來玩。

忍者遊戲

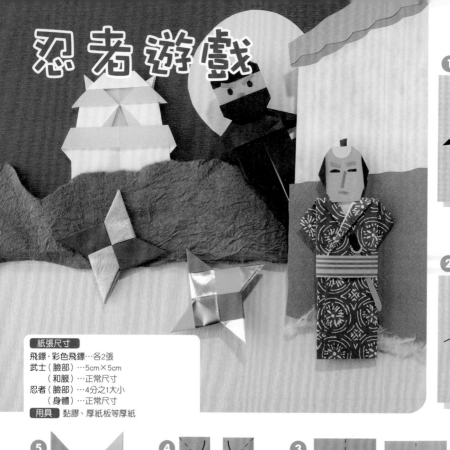

紙張尺寸

飛鏢・彩色飛鏢…各2張
武士（臉部）…5cm×5cm
　　（和服）…正常尺寸
忍者（臉部）…4分之1大小
　　（身體）…正常尺寸

用具 黏膠、厚紙板等厚紙

飛鏢

①

2張紙分別對摺，
壓出摺線後還原。

②

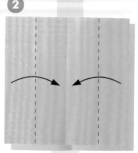

對齊中央線摺疊。

⑤

沿著虛線
摺疊。

④

沿著虛線
摺疊。

③

對摺。

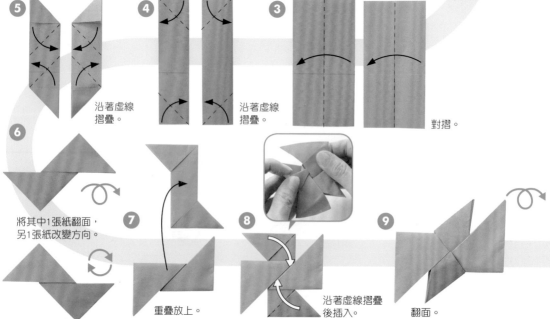

⑥

將其中1張紙翻面，
另1張紙改變方向。

⑦

重疊放上。

⑧

沿著虛線摺疊
後插入。

⑨

翻面。

 彩色飛鏢　從「飛鏢」的 **2** 開始

1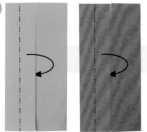

摺入內側。

2

向後對摺。

3

沿著虛線摺疊。

4

沿著虛線摺疊。

7

摺法同「飛鏢」
的 **8**～**10**。

6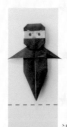

重疊放上。

5

將其中1張紙
翻面，另1張
紙改變方向。

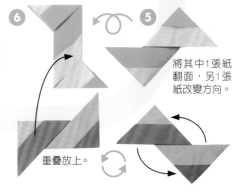

完成了！

10

沿著虛線摺疊後
插入。

遊戲方式

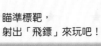

黏膠

黏膠

沿著虛線
摺疊立起。

「標靶」完成！

將你所喜愛的顏色的色
紙貼在厚紙板上，再貼上
「武士」、「城堡」、「忍
者」（16～18頁）及「箭
靶」（13頁），做成「飛
鏢」的標靶。

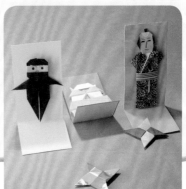

瞄準標靶，
射出「飛鏢」來玩吧！

15

頭部

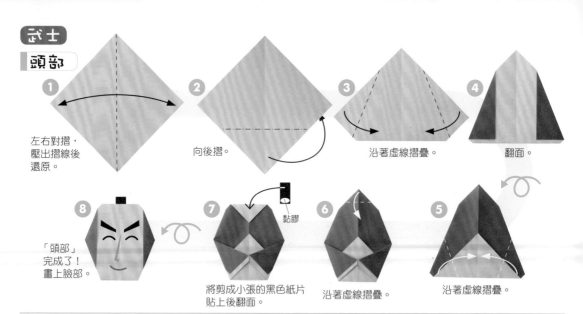

1 左右對摺，壓出摺線後還原。

2 向後摺。

3 沿著虛線摺疊。

4 翻面。

5 沿著虛線摺疊。

6 沿著虛線摺疊。

7 黏膠　將剪成小張的黑色紙片貼上後翻面。

8 「頭部」完成了！畫上臉部。

和服

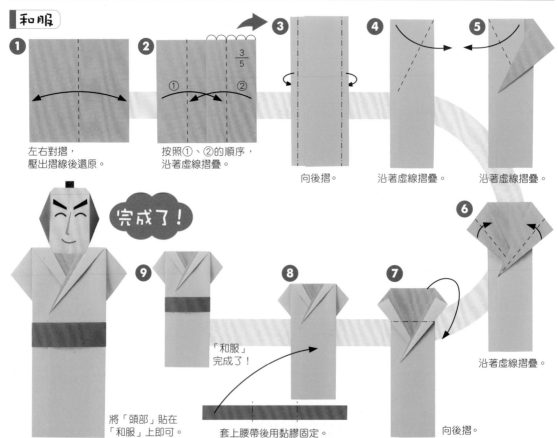

1 左右對摺，壓出摺線後還原。

2 按照①、②的順序，沿著虛線摺疊。　$\frac{3}{5}$

3 向後摺。

4 沿著虛線摺疊。

5 沿著虛線摺疊。

6 沿著虛線摺疊。

7 向後摺。

8 套上腰帶後用黏膠固定。

9 「和服」完成了！

完成了！

將「頭部」貼在「和服」上即可。

城堡

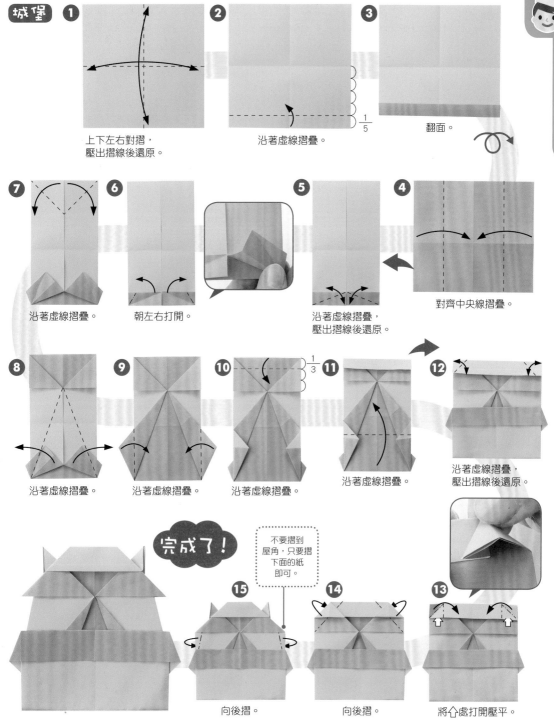

① 上下左右對摺，壓出摺線後還原。

② 沿著虛線摺疊。 1/5

③ 翻面。

④ 對齊中央線摺疊。

⑤ 沿著虛線摺疊，壓出摺線後還原。

⑥ 朝左右打開。

⑦ 沿著虛線摺疊。

⑧ 沿著虛線摺疊。

⑨ 沿著虛線摺疊。

⑩ 沿著虛線摺疊。 1/3

⑪ 沿著虛線摺疊。

⑫ 沿著虛線摺疊，壓出摺線後還原。

⑬ 將↑處打開壓平。

⑭ 向後摺。

⑮ 向後摺。

不要摺到屋角，只要摺下面的紙即可。

完成了！

17

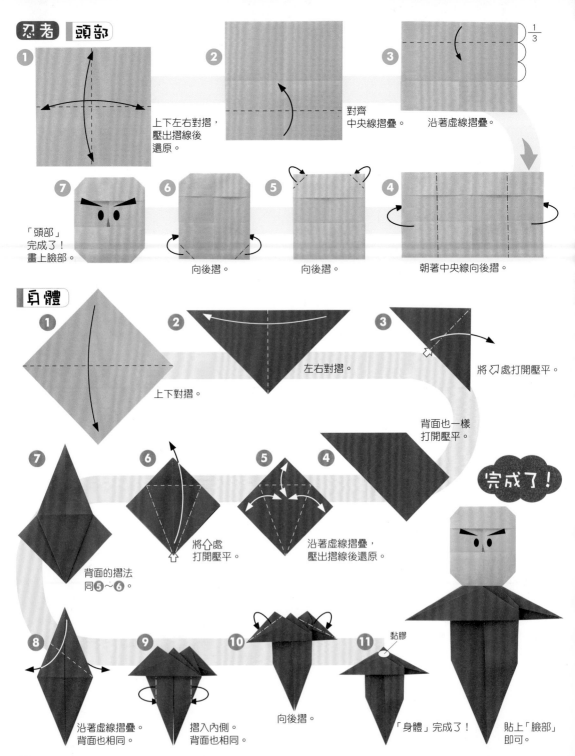

忍者 頭部

① 上下左右對摺，
壓出摺線後
還原。

② 對齊
中央線摺疊。

③ 沿著虛線摺疊。

④ 朝著中央線向後摺。

⑤ 向後摺。

⑥ 向後摺。

⑦ 「頭部」
完成了！
畫上臉部。

身體

① 上下對摺。

② 左右對摺。

③ 將處打開壓平。
背面也一樣
打開壓平。

④

⑤ 沿著虛線摺疊，
壓出摺線後還原。

⑥ 將處
打開壓平。

⑦ 背面的摺法
同⑤～⑥。

完成了！

⑧ 沿著虛線摺疊。
背面也相同。

⑨ 摺入內側。
背面也相同。

⑩ 向後摺。

⑪ 黏膠
「身體」完成了！

貼上「臉部」
即可。

18

呱呱叫青蛙

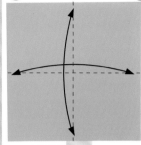

①

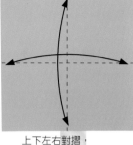

上下左右對摺，
壓出摺線後還原。

②

對齊中央線摺疊。

⑤

沿著虛線摺疊，
壓出摺線後翻面。

④

四角對齊中央線摺疊，
壓出摺線後還原。

③

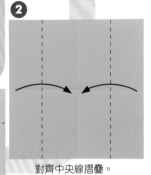

對齊中央線向後摺。

⑥

上面1張紙沿
著虛線摺疊。

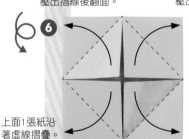

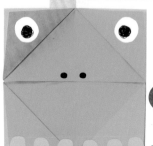

完成了！

畫上臉部與腳趾。

遊戲方式

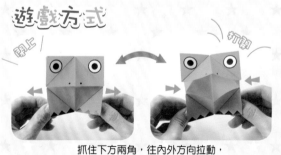

閣上　　打開

抓住下方兩角，往內外方向拉動，
嘴巴就會一開一合喔！

在嘴巴裡畫上
音符圖案或
寫上「呱呱」等文字
也很好玩喔！

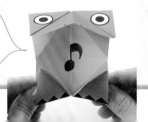

19

紙盒彈珠台

紙張尺寸

紙盒…17.5cm×17.5cm
彈珠…5cm×5cm 的一半

★「紙盒」使用較厚的紙張來做，
　玩起來會更容易。
　「彈珠」也可以用揉成一團的
　面紙來取代。

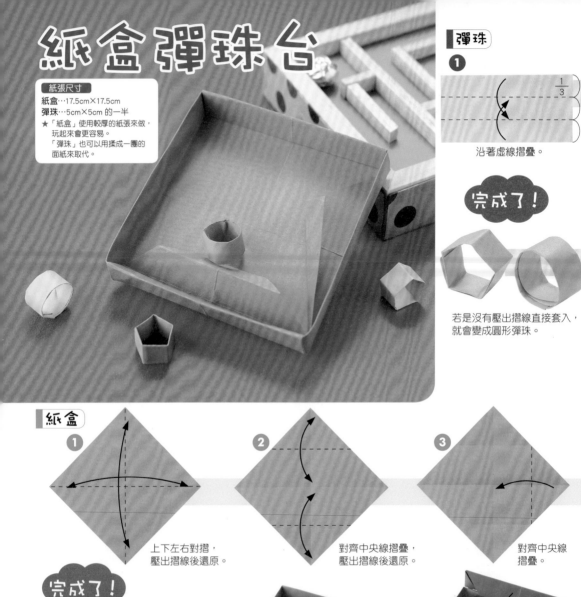

彈珠

1

沿著虛線摺疊。

完成了！

若是沒有壓出摺線直接套入，
就會變成圓形彈珠。

紙盒

1
上下左右對摺，
壓出摺線後還原。

2
對齊中央線摺疊，
壓出摺線後還原。

3
對齊中央線
摺疊。

完成了！

12
沿著虛線摺疊，
使其立起。

11
摺入「紙盒」
內側。

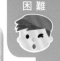

遊戲方式

2

左右對摺，
壓出摺線後還原。

3

兩端朝中央做捲摺，
壓出摺線後還原。

4

兩端套入接合，做成環狀。

用單手拿著紙盒使其立起。
另一隻手的手指輕輕壓住
紙盒下方的紙片。

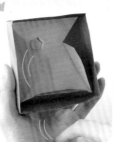

放開手指後，
「彈珠」就會彈出去。
請努力將彈珠彈進
右側的終點吧！

決定好彈的次數，跟朋友比賽
看看誰彈進的次數比較多吧！

將紙張揉成一團來當作彈珠也OK。
請嘗試用各種不同的紙張來挑戰吧！

4

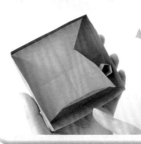

對齊中央線向後摺。

5

沿著虛線摺疊，
壓出摺線後還原。

6

捲摺。

7

沿著虛線摺疊，
壓出摺線後還原。

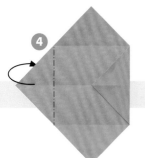

利用摺線來組合。

10

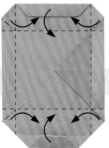

9

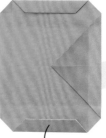

打開。

8

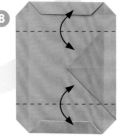

沿著虛線摺疊，
壓出摺線後還原。

跳躍的動物

紙張尺寸
跳跳蛙…4分之1大小
跳跳蚱蜢・櫅架…半張大小
★動物請用較厚的紙張來製作，可以跳得更高。

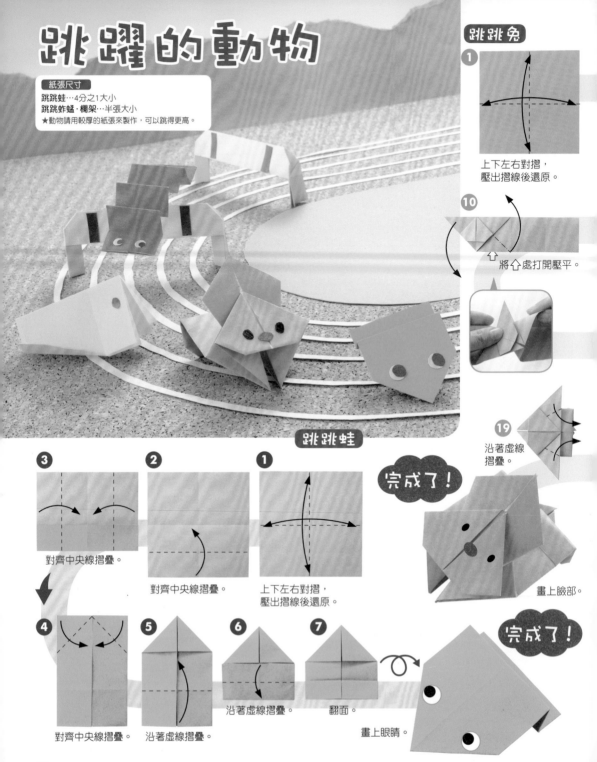

跳跳兔

1
上下左右對摺，
壓出摺線後還原。

10
將⇧處打開壓平。

19
沿著虛線
摺疊。

完成了！
畫上臉部。

跳跳蛙

3
對齊中央線摺疊。

2
對齊中央線摺疊。

1
上下左右對摺，
壓出摺線後還原。

4
對齊中央線摺疊。

5
沿著虛線摺疊。

6
沿著虛線摺疊。

7
翻面。

完成了！
畫上眼睛。

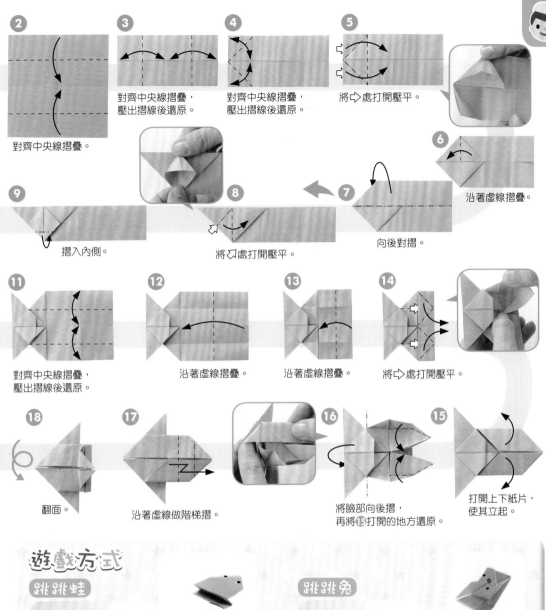

② 對齊中央線摺疊。

③ 對齊中央線摺疊，壓出摺線後還原。

④ 對齊中央線摺疊，壓出摺線後還原。

⑤ 將⇨處打開壓平。

⑥ 沿著虛線摺疊。

⑦ 向後對摺。

⑧ 將⇦處打開壓平。

⑨ 摺入內側。

⑪ 對齊中央線摺疊，壓出摺線後還原。

⑫ 沿著虛線摺疊。

⑬ 沿著虛線摺疊。

⑭ 將⇨處打開壓平。

⑮ 打開上下紙片，使其立起。

⑯ 將臉部向後摺，再將⑮打開的地方還原。

⑰ 沿著虛線做階梯摺。

⑱ 翻面。

遊戲方式

跳跳蛙

將手指放在青蛙的屁股上，輕輕地往下壓，
然後向後滑開手指，青蛙就會往前跳出去。
紙張太薄會很難跳出去，請重疊 2 張紙
來製作，或是使用較厚的紙張來製作！

跳跳兔

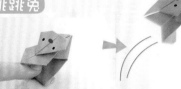

將手指放在兔子的屁股上，用力地往下壓後，
將手指向後滑開，兔子就會往前跳出去了。
兔子用普通的色紙來製作也可以跳得很遠喔！

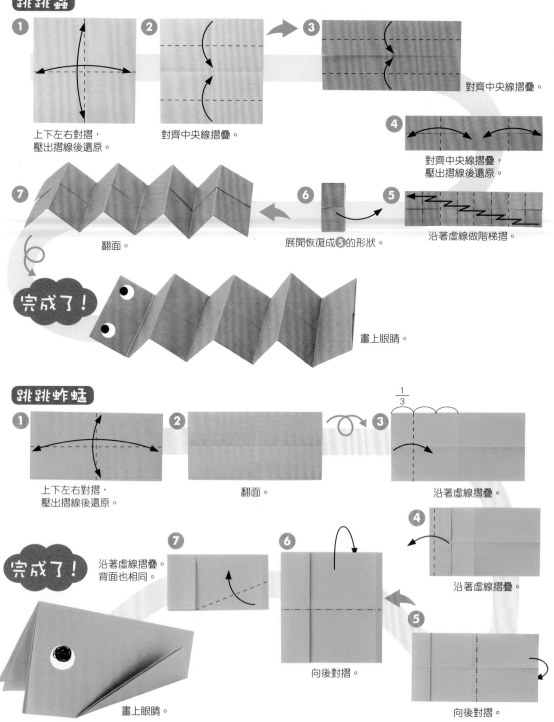

跳跳蟲

1 上下左右對摺，壓出摺線後還原。

2 對齊中央線摺疊。

3 對齊中央線摺疊。

4 對齊中央線摺疊，壓出摺線後還原。

5 沿著虛線做階梯摺。

6 展開恢復成 **5** 的形狀。

7 翻面。

完成了！

畫上眼睛。

跳跳蚱蜢

1 上下左右對摺，壓出摺線後還原。

2 翻面。

3 $\frac{1}{3}$ 沿著虛線摺疊。

4 沿著虛線摺疊。

5 向後對摺。

6 向後對摺。

7 沿著虛線摺疊。背面也相同。

完成了！

畫上眼睛。

欄架

1 上下左右對摺，
壓出摺線後還原。

2 對齊中央線摺疊，
壓出摺線後還原。

3 對齊中央線摺疊。

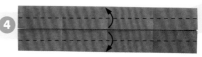
5 對摺。

4 沿著虛線摺疊。

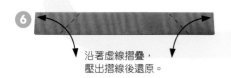
6 沿著虛線摺疊，
壓出摺線後還原。

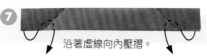
7 沿著虛線向內壓摺。

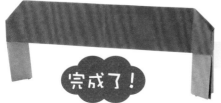
完成了！

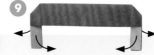
9 稍微打開使其立起。

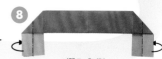
8 摺入內側。
背面也相同。

遊戲方式

跳跳蚱蜢

用手指輕輕擦過蚱蜢的屁股，蚱蜢就會往前跳。

跳跳蟲

將毛毛蟲摺疊
起來，用手指
用力壓住後向
後滑開，毛毛
蟲就會彈跳出
去。

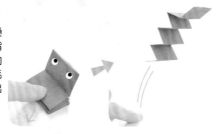

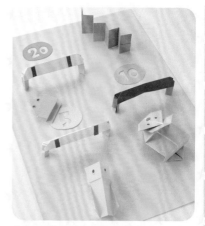

將欄架放在畫有分數的紙張上，
朝著分數將「跳躍的動物」彈出去，
看看誰能得到最多分數，
互相來比賽也很好玩喔！

大砲・紙彈弓

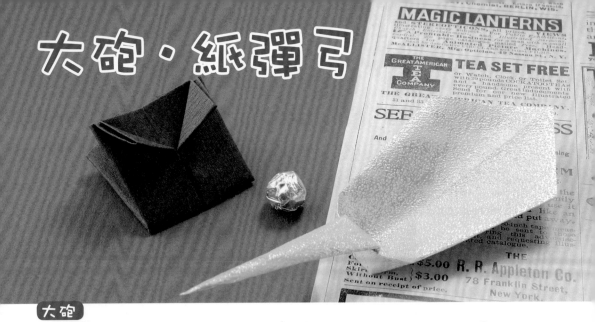

大砲

① 上下左右對摺，壓出摺線後還原。

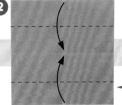

② 對齊中央線摺疊。

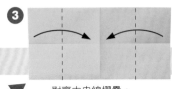

③ 對齊中央線摺疊。

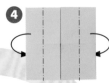

④ 對齊中央線向後摺。

⑦ 將上面的紙立起來。

⑥ 沿著虛線摺疊。

⑤ 對摺。

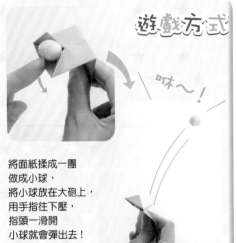

遊戲方式

將面紙揉成一團做成小球，
將小球放在大砲上，
用手指往下壓，
指頭一滑開
小球就會彈出去！

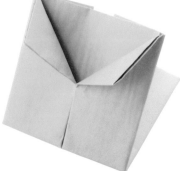

完成了！

26

紙彈弓

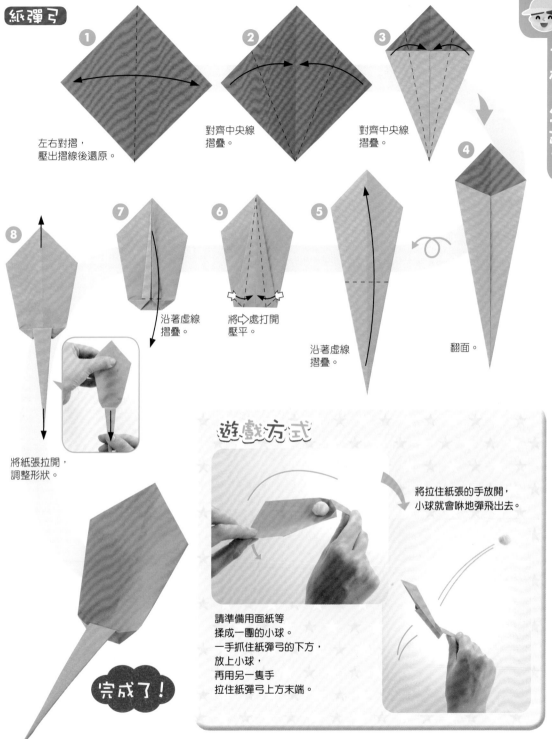

① 左右對摺，
壓出摺線後還原。

② 對齊中央線
摺疊。

③ 對齊中央線
摺疊。

④ 翻面。

⑤ 沿著虛線
摺疊。

⑥ 將⇨處打開
壓平。

⑦ 沿著虛線
摺疊。

⑧ 將紙張拉開，
調整形狀。

完成了！

遊戲方式

將拉住紙張的手放開，
小球就會咻地彈飛出去。

請準用面紙等
揉成一團的小球。
一手抓住紙彈弓的下方，
放上小球，
再用另一隻手
拉住紙彈弓上方末端。

釣魚遊戲

紙張尺寸
秋刀魚・白帶魚…半張大小
釣竿…2張

用具 剪刀、黏膠、膠帶、線、
　　　魔帶

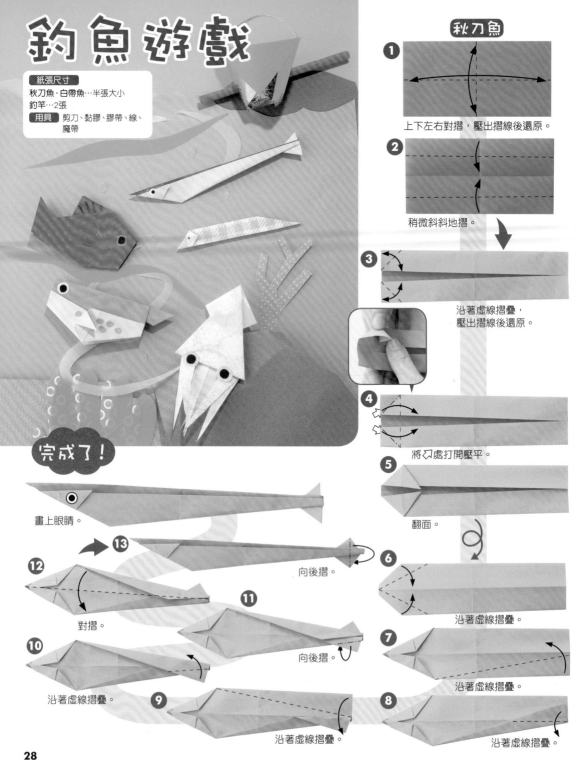

完成了！

畫上眼睛。

秋刀魚

1 上下左右對摺，壓出摺線後還原。

2 稍微斜斜地摺。

3 沿著虛線摺疊，
壓出摺線後還原。

4 將刀處打開壓平。

5 翻面。

6 沿著虛線摺疊。

7 沿著虛線摺疊。

8 沿著虛線摺疊。

9 沿著虛線摺疊。

10 沿著虛線摺疊。

11 向後摺。

12 對摺。

13 向後摺。

河豚

1 上下左右對摺，
壓出摺線後還原。

2 1/3 沿著虛線摺疊。

3 沿著虛線摺疊。

4 從⇦處將紙拉出來。

5 沿著虛線摺疊。

6 翻面。

7 對齊中央線摺疊。

8 沿著虛線摺疊。

9 沿著虛線摺疊，
壓出摺線後還原。

10 將⌵處打開壓平。

11 對摺。

12 摺入內側。
背面也相同。

完成了！

畫上眼睛。

遊戲方式

將色紙剪成長條狀，
末端塗上黏膠，做成圈環。
用黏膠將圈環黏在
魚兒及花枝的臉部後方。

製作許多魚兒及花枝，
再用「釣竿」（32頁）來釣魚。
如果加上用大張紙製作的「水桶」，
就可以放進許多釣來的魚兒了！

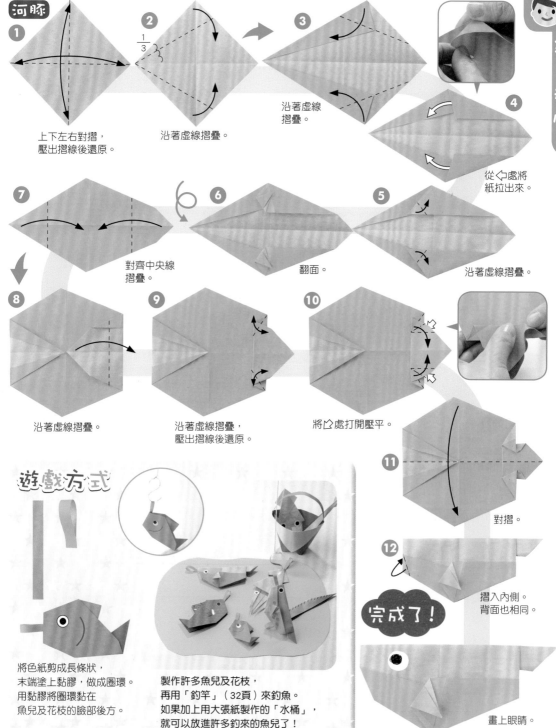

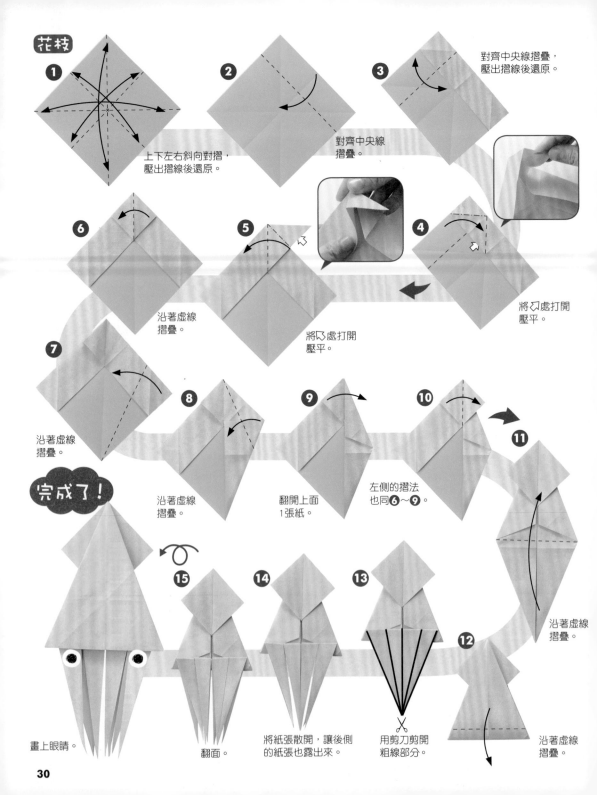

花枝

① 上下左右斜向對摺，
壓出摺線後還原。

② 對齊中央線
摺疊。

③ 對齊中央線摺疊，
壓出摺線後還原。

④ 將◁處打開
壓平。

⑤ 將◁處打開
壓平。

⑥ 沿著虛線
摺疊。

⑦ 沿著虛線
摺疊。

⑧ 沿著虛線
摺疊。

⑨ 翻開上面
1張紙。

⑩ 左側的摺法
也同⑥～⑨。

⑪

⑫ 沿著虛線
摺疊。

⑬ 沿著虛線
摺疊。

⑭ 用剪刀剪開
粗線部分。

⑮ 將紙張散開，讓後側
的紙張也露出來。

翻面。

完成了！

畫上眼睛。

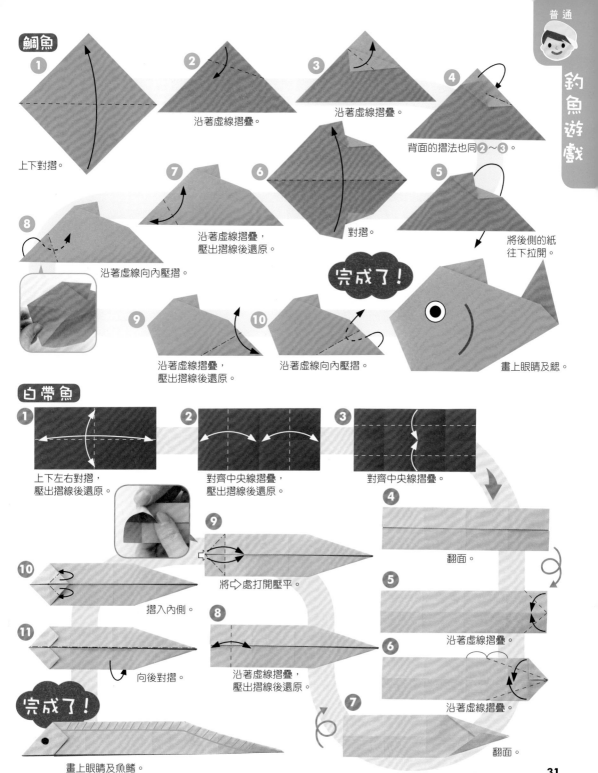

鯛魚

1 上下對摺。

2 沿著虛線摺疊。

3 沿著虛線摺疊。

4 背面的摺法也同 2～3。

5 將後側的紙往下拉開。

6 對摺。

7 沿著虛線摺疊，壓出摺線後還原。

8 沿著虛線向內壓摺。

完成了！

9 沿著虛線摺疊，壓出摺線後還原。

10 沿著虛線向內壓摺。

畫上眼睛及鰓。

白帶魚

1 上下左右對摺，壓出摺線後還原。

2 對齊中央線摺疊，壓出摺線後還原。

3 對齊中央線摺疊。

4 翻面。

5 沿著虛線摺疊。

6 沿著虛線摺疊。

7 沿著虛線摺疊。翻面。

8 沿著虛線摺疊，壓出摺線後還原。

9 將 ⇨ 處打開壓平。

10 摺入內側。

11 向後對摺。

完成了！

畫上眼睛及魚鰭。

31

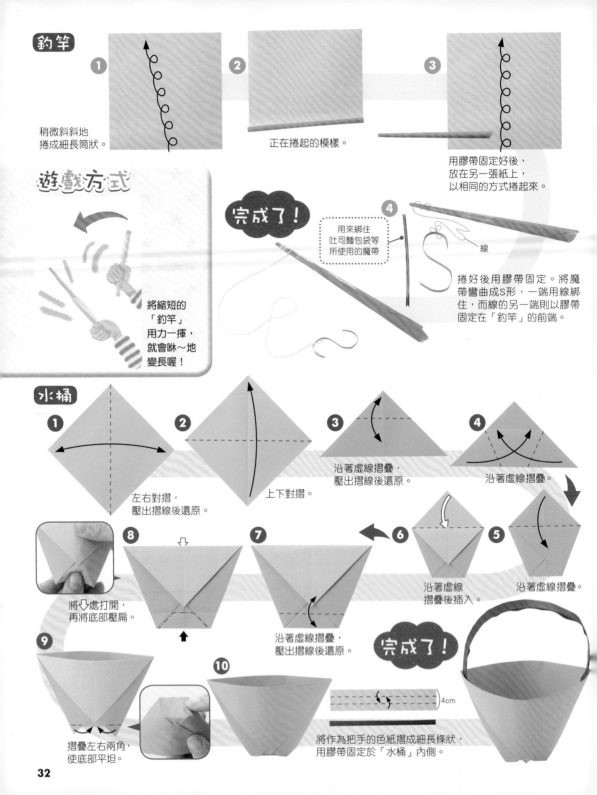

釣竿

① 稍微斜斜地捲成細長筒狀。

② 正在捲起的模樣。

③ 用膠帶固定好後，放在另一張紙上，以相同的方式捲起來。

遊戲方式

將縮短的「釣竿」用力一揮，就會咻～地變長喔！

完成了！

④ 用來綁住吐司麵包袋等所使用的魔帶

線

捲好後用膠帶固定。將魔帶彎曲成S形，一端用線綁住，而線的另一端則以膠帶固定在「釣竿」的前端。

水桶

① 左右對摺，壓出摺線後還原。

② 上下對摺。

③ 沿著虛線摺疊，壓出摺線後還原。

④ 沿著虛線摺疊。

⑤ 沿著虛線摺疊。

⑥ 沿著虛線摺疊後插入。

⑦ 沿著虛線摺疊，壓出摺線後還原。

⑧ 將↓處打開，再將底部壓扁。

⑨ 摺疊左右兩角，使底部平坦。

⑩ 將作為把手的色紙摺成細長條狀，用膠帶固定於「水桶」內側。

4cm

完成了！

32

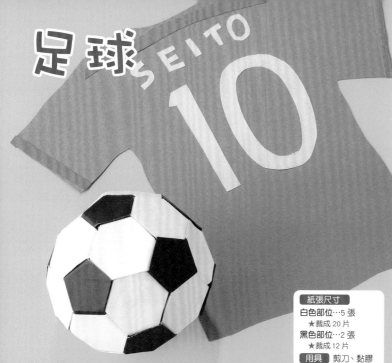

足球

SEITO 10

「白色部位」20片、
「黑色部位」12片，
組合起來做成足球！

紙張尺寸
白色部位…5 張
　★裁成 20 片
黑色部位…2 張
　★裁成 12 片
用具 剪刀、黏膠

「黑色部位」使用的紙片

① 左右對摺，
壓出摺線後還原。

② 沿著虛線摺疊，
壓出摺線後還原。
$\frac{1}{3}$

③ 沿著粗線剪下。

④ 「黑色部位」
的紙片完成了！

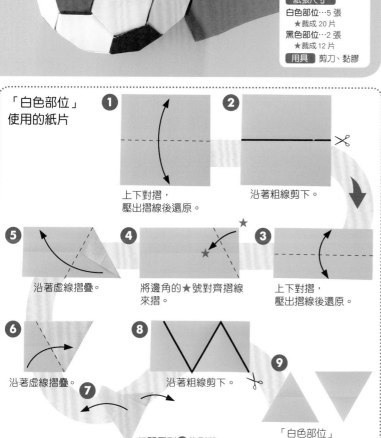

「白色部位」
使用的紙片

① 上下對摺，
壓出摺線後還原。

② 沿著粗線剪下。

③ 上下對摺，
壓出摺線後還原。

④ 將邊角的★號對齊摺線
來摺。

⑤ 沿著虛線摺疊。

⑥ 沿著虛線摺疊。

⑦ 打開回到④的形狀。

⑧ 沿著粗線剪下。

⑨ 「白色部位」
的紙片完成了！

33

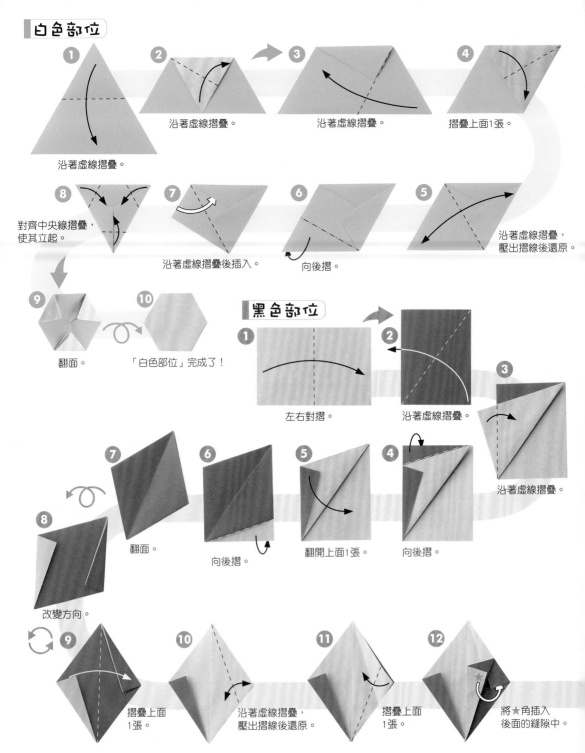

白色部位

① 沿著虛線摺疊。

② 沿著虛線摺疊。

③ 沿著虛線摺疊。

④ 摺疊上面1張。

⑤ 沿著虛線摺疊，壓出摺線後還原。

⑥ 向後摺。

⑦ 沿著虛線摺疊後插入。

⑧ 對齊中央線摺疊，使其立起。

⑨ 翻面。

⑩ 「白色部位」完成了！

黑色部位

① 左右對摺。

② 沿著虛線摺疊。

③ 沿著虛線摺疊。

④ 向後摺。

⑤ 翻開上面1張。

⑥ 向後摺。

⑦ 翻面。

⑧ 改變方向。

⑨ 摺疊上面1張。

⑩ 沿著虛線摺疊，壓出摺線後還原。

⑪ 摺疊上面1張。

⑫ 將★角插入後面的縫隙中。

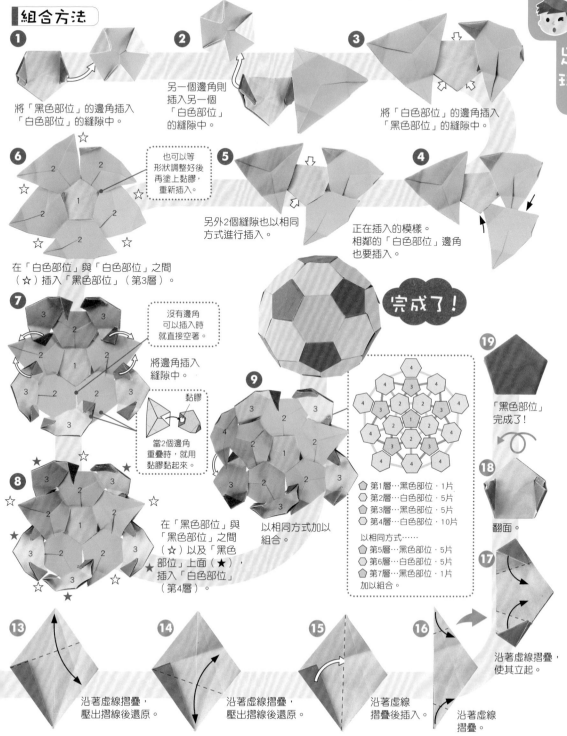

組合方法

1 將「黑色部位」的邊角插入「白色部位」的縫隙中。

2 另一個邊角則插入另一個「白色部位」的縫隙中。

3 將「白色部位」的邊角插入「黑色部位」的縫隙中。

4 正在插入的模樣。相鄰的「白色部位」邊角也要插入。

5 另外2個縫隙也以相同方式進行插入。

6 在「白色部位」與「白色部位」之間（☆）插入「黑色部位」（第3層）。

也可以等形狀調整好後再塗上黏膠，重新插入。

7 沒有邊角可以插入時就直接空著。

將邊角插入縫隙中。

黏膠

當2個邊角重疊時，就用黏膠黏起來。

8 在「黑色部位」與「黑色部位」之間（☆）以及「黑色部位」上面（★），插入「白色部位」（第4層）。

9 以相同方式加以組合。

完成了！

◇ 第1層…黑色部位・1片
○ 第2層…白色部位・5片
◇ 第3層…黑色部位・5片
○ 第4層…白色部位・10片

以相同方式……
◇ 第5層…黑色部位・5片
○ 第6層…白色部位・5片
◇ 第7層…黑色部位・1片
加以組合。

19 「黑色部位」完成了！

18 翻面。

17

16 沿著虛線摺疊，使其立起。

13 沿著虛線摺疊，壓出摺線後還原。

14 沿著虛線摺疊，壓出摺線後還原。

15 沿著虛線摺疊後插入。

沿著虛線摺疊。

相撲

紙張尺寸
指揮扇…正常尺寸
把手…4分之1大小的一半
用具 黏膠

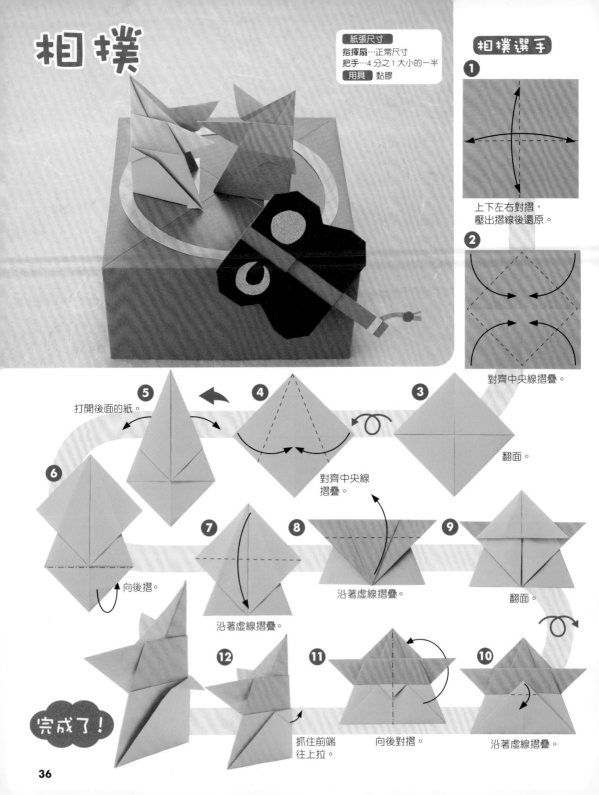

相撲選手

1
上下左右對摺，
壓出摺線後還原。

2
對齊中央線摺疊。

3
翻面。

4
對齊中央線
摺疊。

5
打開後面的紙。

6
向後摺。

7
沿著虛線摺疊。

8
沿著虛線摺疊。

9
翻面。

10
沿著虛線摺疊。

11
向後對摺。

12
抓住前端
往上拉。

完成了！

指揮扇

❶
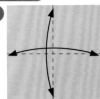
上下左右對摺，
壓出摺線後還原。

❷
對齊中央線摺疊，
中間稍微留下空隙。

❸
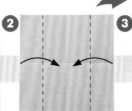
翻面。

❹

對齊中央線摺疊，
壓出摺線後還原。

❺

沿著虛線做
階梯摺。

❾

沿著虛線摺疊。

❽
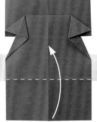
沿著虛線摺疊。

❼

將↻處打開壓平。

❻

沿著虛線摺疊，
壓出摺線後還原。

❿

將上面的紙插入內側。

⓫
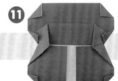
將作為「扇柄」的紙做捲摺，
黏在「指揮扇」上。

⓬
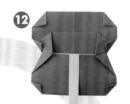
翻面。

遊戲方式

在堅固的空盒底部畫上相撲賽場，
將2位「相撲選手」面對面擺好。
敲打空盒讓「相撲選手」進行交戰，
先倒下或是超出賽場範圍的人就輸了！

完成了！

喀嚓相機

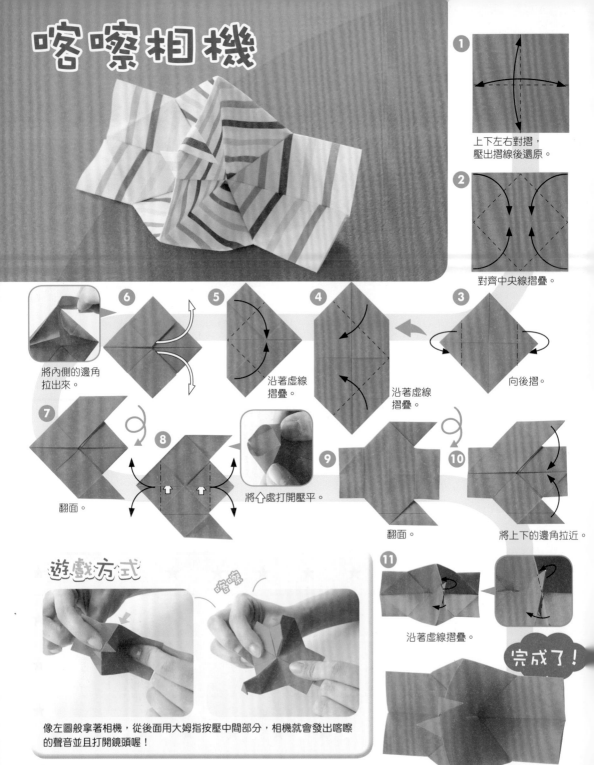

① 上下左右對摺，壓出摺線後還原。

② 對齊中央線摺疊。

③ 向後摺。

④ 沿著虛線摺疊。

⑤ 沿著虛線摺疊。

⑥ 將內側的邊角拉出來。

⑦ 翻面。

⑧ 將△處打開壓平。

⑨ 翻面。

⑩ 將上下的邊角拉近。

⑪ 沿著虛線摺疊。

完成了！

遊戲方式

喀嚓

像左圖般拿著相機，從後面用大姆指按壓中間部分，相機就會發出喀嚓的聲音並且打開鏡頭喔！

占卜遊戲

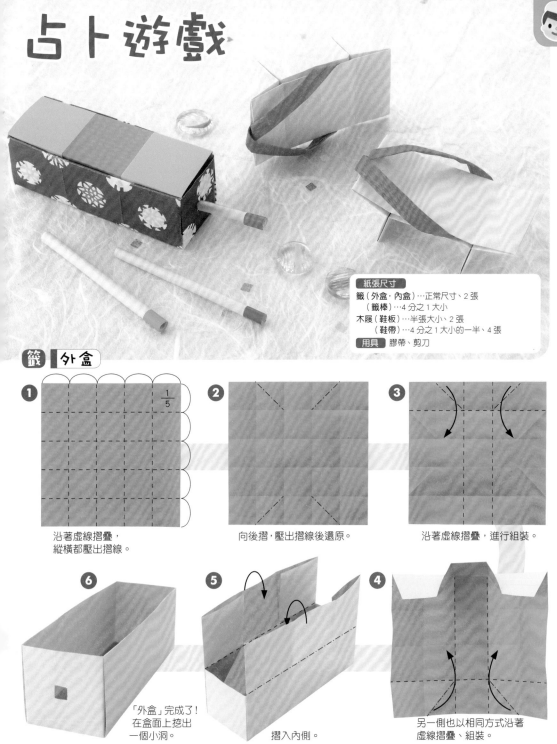

紙張尺寸
籤（外盒・內盒）…正常尺寸、2 張
　（籤棒）…4 分之 1 大小
木屐（鞋板）…半張大小、2 張
　（鞋帶）…4 分之 1 大小的一半、4 張
用具　膠帶、剪刀

籤 ▌外盒

❶
$\frac{1}{5}$

沿著虛線摺疊，
縱橫都壓出摺線。

❷

向後摺，壓出摺線後還原。

❸

沿著虛線摺疊，進行組裝。

❻

「外盒」完成了！
在盒面上挖出
一個小洞。

❺

摺入內側。

❹

另一側也以相同方式沿著
虛線摺疊、組裝。

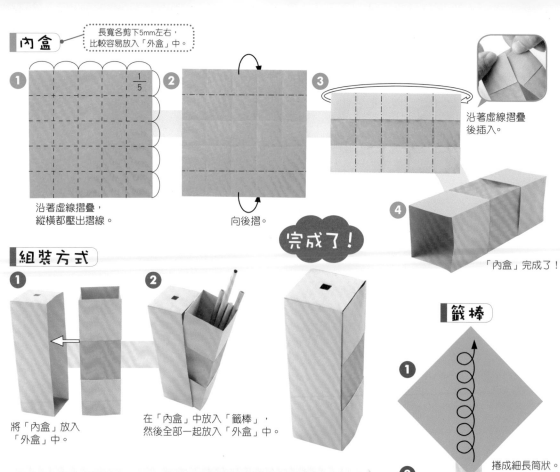

長寬各剪下5mm左右，比較容易放入「外盒」中。

內盒

① 沿著虛線摺疊，縱橫都壓出摺線。

$\frac{1}{5}$

② 向後摺。

③ 沿著虛線摺疊後插入。

完成了！

④ 「內盒」完成了！

組裝方式

① 將「內盒」放入「外盒」中。

② 在「內盒」中放入「籤棒」，然後全部一起放入「外盒」中。

籤棒

① 捲成細長筒狀。

② 以膠帶固定，用剪刀剪掉多餘的部分。

③ 剪好的模樣。

④ 「籤棒」完成了！請做出各種不同顏色的籤棒或是在上面標示記號吧！

遊戲方式

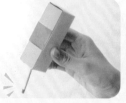

籤

將放入籤棒的盒子用力地搖晃，裡面的「籤棒」就會掉出來。可以用來決定遊戲的順序，或是拿來當作抽獎的用具喔！

「木屐」的天氣占卜

將手指放在木屐下方，用力往上撥地使木屐彈起來！

掉下來的「木屐」如果是正面，就是「晴天」；如果是側面，就是「陰天」；如果是背面，就是「雨天」。那麼，來看看明天是什麼樣的天氣吧！

木屐

鞋板

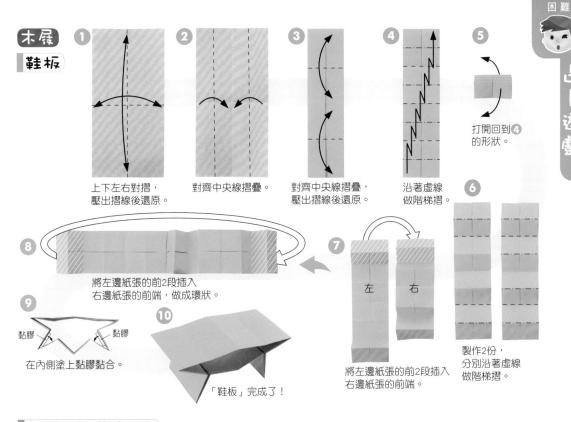

① 上下左右對摺，壓出摺線後還原。

② 對齊中央線摺疊。

③ 對齊中央線摺疊，壓出摺線後還原。

④ 沿著虛線做階梯摺。

⑤ 打開回到④的形狀。

⑥ 製作2份，分別沿著虛線做階梯摺。

⑦ 將左邊紙張的前2段插入右邊紙張的前端。

左　右

⑧ 將左邊紙張的前2段插入右邊紙張的前端，做成環狀。

⑨ 黏膠　黏膠　在內側塗上黏膠黏合。

⑩ 「鞋板」完成了！

鞋帶・組裝方式

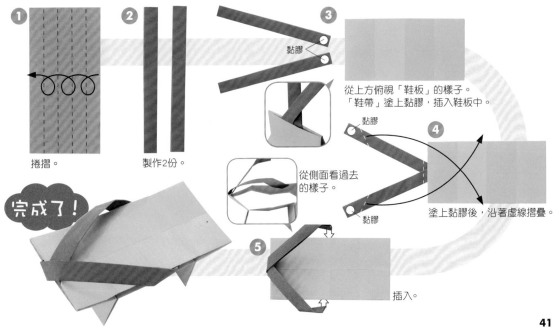

① 捲摺。

② 製作2份。

③ 黏膠　從上方俯視「鞋板」的樣子。「鞋帶」塗上黏膠，插入鞋板中。

從側面看過去的樣子。

④ 黏膠　黏膠　塗上黏膠後，沿著虛線摺疊。

⑤ 插入。

完成了！

鬼屋

紙張尺寸
燈籠鬼…半張大小
幽靈（身體）…正常尺寸
　　　（臉部）…4 分之 1 大小
唐傘妖（傘）…正常尺寸
　　　（腳）…4 分之 1 大小（縱長）
長頸妖（和服）…正常尺寸
　　　（頭頸）…半張大小
獨眼小鬼…2 張
用具　剪刀、黏膠

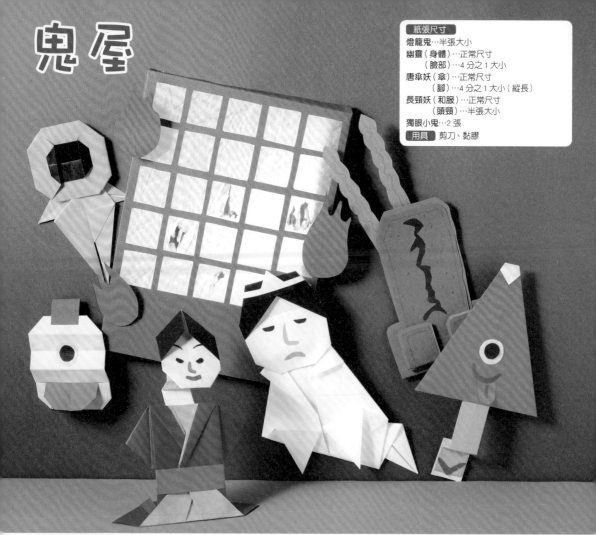

燈籠鬼

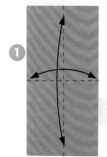

① 上下左右對摺，壓出摺線後還原。

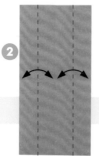

② 對齊中央線摺疊，壓出摺線後還原。

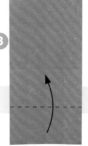

③ 對齊中央線摺疊。

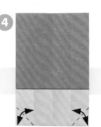

④ 沿著虛線摺疊，壓出摺線後還原。

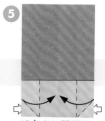

⑤ 將⇦處打開壓平。

摺出不同的花樣！

燈籠

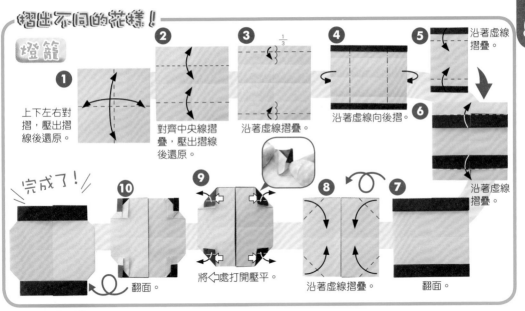

① 上下左右對摺，壓出摺線後還原。

② 對齊中央線摺疊，壓出摺線後還原。

③ 沿著虛線摺疊。

④ 沿著虛線向後摺。

⑤ 沿著虛線摺疊。

⑥ 沿著虛線摺疊。

⑦ 翻面。

⑧ 沿著虛線摺疊。

⑨ 將 ⤝ 處打開壓平。

⑩ 翻面。

完成了！

完成了！

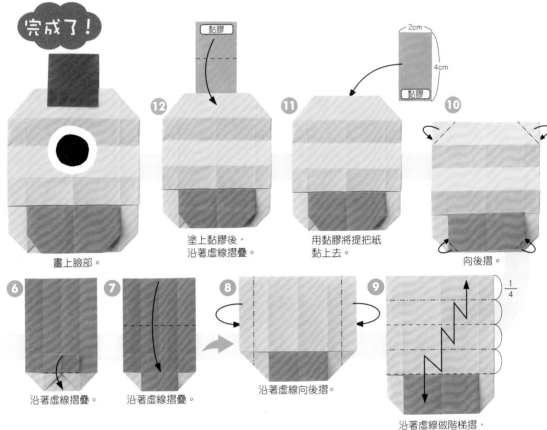

⑫ 塗上黏膠後，沿著虛線摺疊。

⑪ 用黏膠將提把紙黏上去。

⑩ 向後摺。

2cm / 4cm

黏膠

畫上臉部。

⑥ 沿著虛線摺疊。

⑦ 沿著虛線摺疊。

⑧ 沿著虛線向後摺。

⑨ 沿著虛線做階梯摺，壓出摺線後還原。

1/4

43

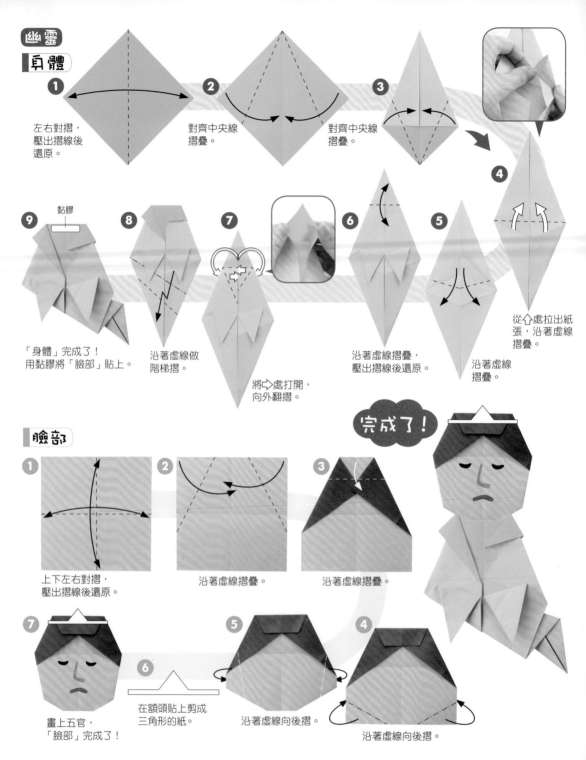

幽靈

身體

1 左右對摺，壓出摺線後還原。

2 對齊中央線摺疊。

3 對齊中央線摺疊。

4 從⇧處拉出紙張，沿著虛線摺疊。

5 沿著虛線摺疊。

6 沿著虛線摺疊，壓出摺線後還原。

7 將⇨處打開，向外翻摺。

8 沿著虛線做階梯摺。

9 「身體」完成了！用黏膠將「臉部」貼上。

黏膠

完成了！

臉部

1 上下左右對摺，壓出摺線後還原。

2 沿著虛線摺疊。

3 沿著虛線摺疊。

4 沿著虛線向後摺。

5 沿著虛線向後摺。

6 在額頭貼上剪成三角形的紙。

7 畫上五官，「臉部」完成了！

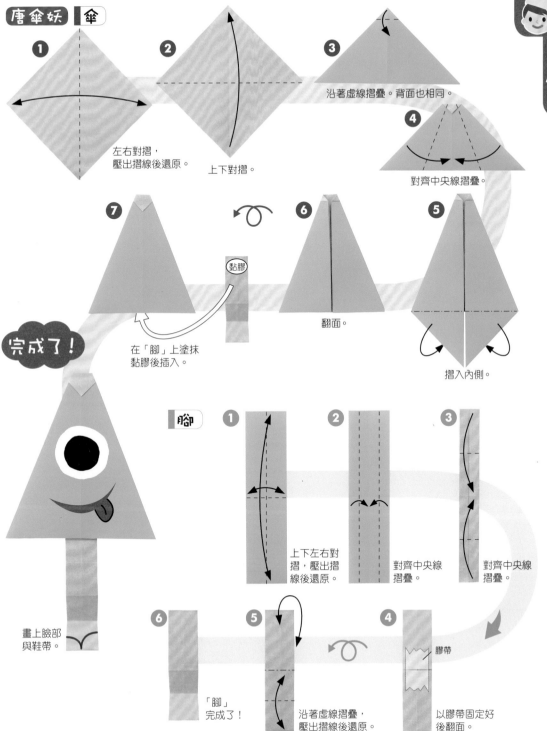

唐傘妖 | 傘

1 左右對摺，壓出摺線後還原。

2 上下對摺。

3 沿著虛線摺疊。背面也相同。

4 對齊中央線摺疊。

5 摺入內側。

6 翻面。

7 在「腳」上塗抹黏膠後插入。

黏膠

完成了！

畫上臉部與鞋帶。

腳

1 上下左右對摺，壓出摺線後還原。

2 對齊中央線摺疊。

3 對齊中央線摺疊。

4 以膠帶固定好後翻面。

膠帶

5 沿著虛線摺疊，壓出摺線後還原。

6 「腳」完成了！

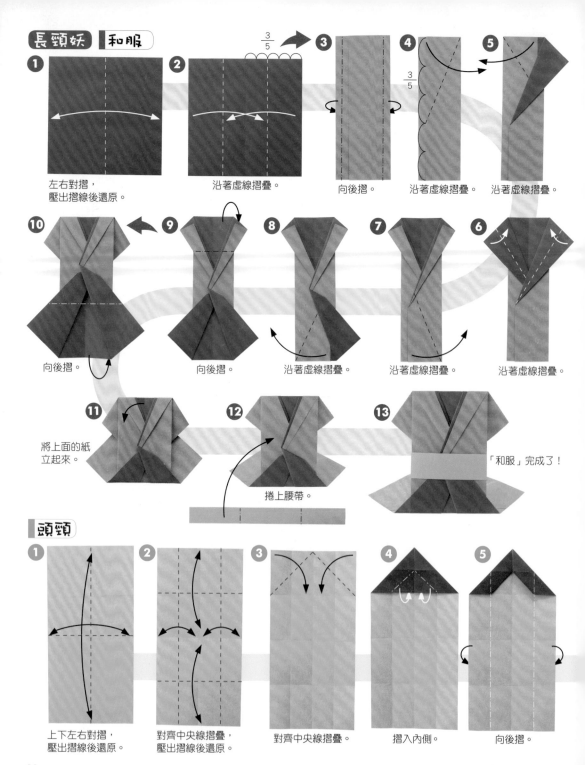

① 左右對摺，
壓出摺線後還原。

② 沿著虛線摺疊。

$\frac{3}{5}$

③ 向後摺。

④ 沿著虛線摺疊。

$\frac{3}{5}$

⑤ 沿著虛線摺疊。

⑥ 沿著虛線摺疊。

⑦ 沿著虛線摺疊。

⑧ 沿著虛線摺疊。

⑨ 向後摺。

⑩ 向後摺。

⑪ 將上面的紙立起來。

⑫ 捲上腰帶。

⑬ 「和服」完成了！

頭頸

① 上下左右對摺，
壓出摺線後還原。

② 對齊中央線摺疊，
壓出摺線後還原。

③ 對齊中央線摺疊。

④ 摺入內側。

⑤ 向後摺。

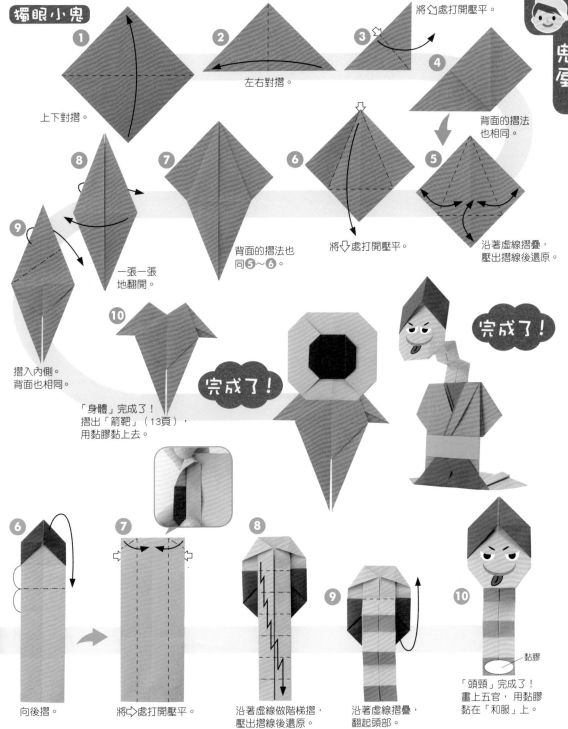

獨眼小鬼

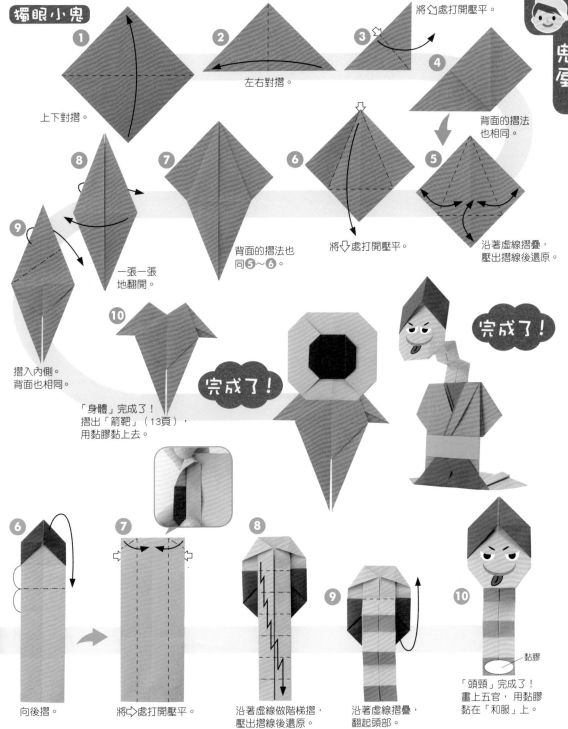

1 上下對摺。

2 左右對摺。

3 將 ⇪ 處打開壓平。

4 背面的摺法也相同。

5 沿著虛線摺疊，壓出摺線後還原。

6 將 ⇩ 處打開壓平。

7 背面的摺法也同 **5**～**6**。

8 一張一張地翻開。

9 摺入內側。背面也相同。

10 「身體」完成了！摺出「箭靶」（13頁），用黏膠黏上去。

完成了！

完成了！

6 向後摺。

7 將 ⇨ 處打開壓平。

8 沿著虛線做階梯摺，壓出摺線後還原。

9 沿著虛線摺疊，翻起頭部。

10 黏膠
「頭頸」完成了！畫上五官，用黏膠黏在「和服」上。

河童

紙張尺寸
河童（臉部）…4分之1大小
　　　（身體）…正常尺寸
★要與「河童」一起摺疊「小黃瓜」時，
　請使用4之分1張的小紙片來摺「小黃瓜」。
用具　剪刀、黏膠

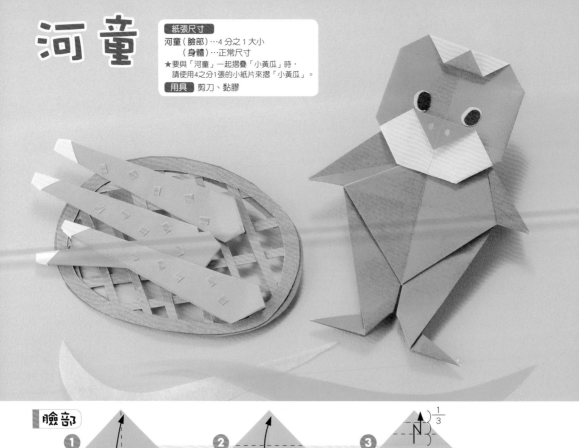

臉部

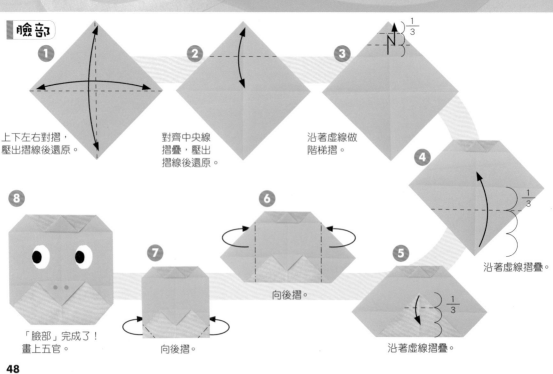

1　上下左右對摺，壓出摺線後還原。

2　對齊中央線摺疊，壓出摺線後還原。

3　沿著虛線做階梯摺。　1/3

4　沿著虛線摺疊。　1/3

5　沿著虛線摺疊。　1/3

6　向後摺。

7　向後摺。

8　「臉部」完成了！畫上五官。

48

摺出不同的花樣！

小黃瓜

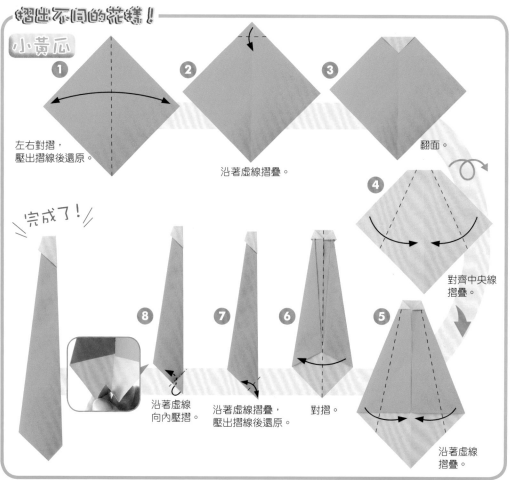

① 左右對摺，壓出摺線後還原。

② 沿著虛線摺疊。

③ 翻面。

④ 對齊中央線摺疊。

⑤ 沿著虛線摺疊。

⑥ 對摺。

⑦ 沿著虛線摺疊，壓出摺線後還原。

⑧ 沿著虛線向內壓摺。

完成了！

身體　請先摺到「獨眼小鬼」（47頁）的 ⑩ 再開始。

完成了！

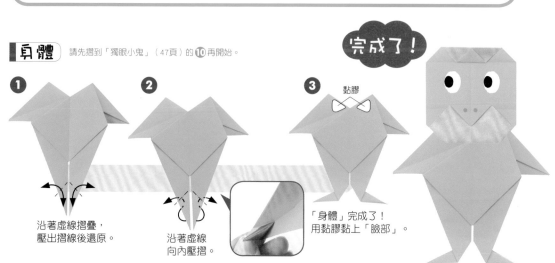

① 沿著虛線摺疊，壓出摺線後還原。

② 沿著虛線向內壓摺。

③ 「身體」完成了！用黏膠黏上「臉部」。

黏膠

鬼怪

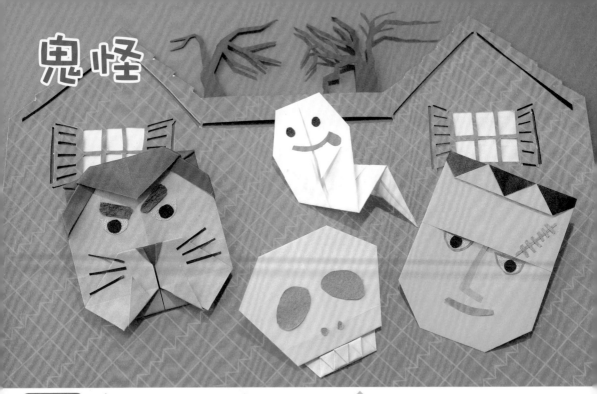

骷髏頭

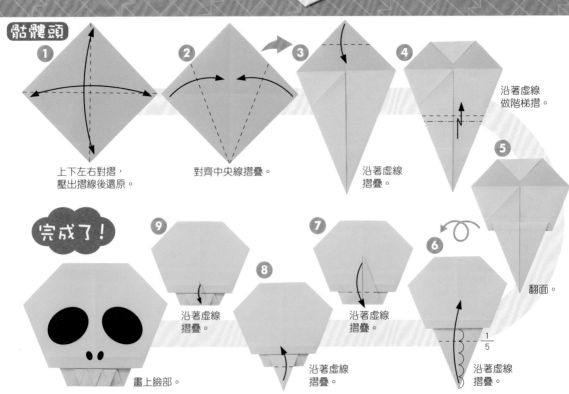

1. 上下左右對摺，壓出摺線後還原。

2. 對齊中央線摺疊。

3. 沿著虛線摺疊。

4. 沿著虛線做階梯摺。

5.

6. 翻面。 沿著虛線摺疊。 $\frac{1}{5}$

7. 沿著虛線摺疊。

8. 沿著虛線摺疊。

9. 沿著虛線摺疊。

完成了！ 畫上臉部。

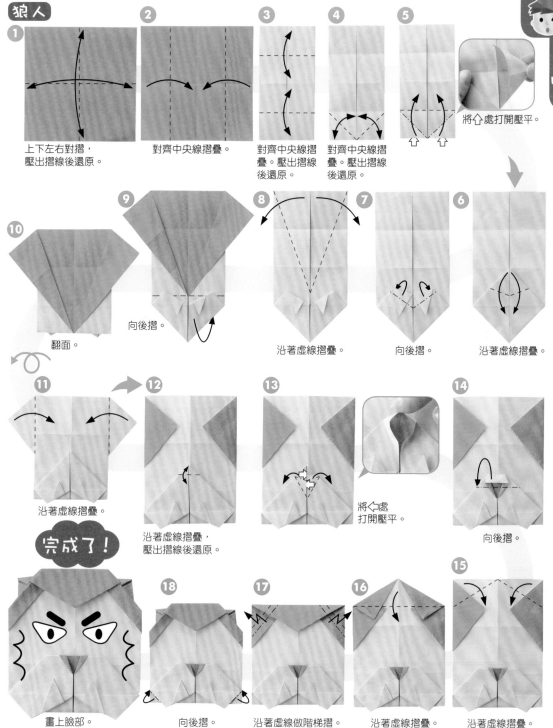

狼人

1 上下左右對摺，壓出摺線後還原。

2 對齊中央線摺疊。

3 對齊中央線摺疊。壓出摺線後還原。

4 對齊中央線摺疊。壓出摺線後還原。

5 將↑處打開壓平。

6 沿著虛線摺疊。

7 向後摺。

8 沿著虛線摺疊。

9 向後摺。

10 翻面。

11 沿著虛線摺疊。

12 沿著虛線摺疊，壓出摺線後還原。

13 將↥處打開壓平。

14 向後摺。

15 沿著虛線摺疊。

16 沿著虛線摺疊。

17 沿著虛線做階梯摺。

18 向後摺。

完成了！

畫上臉部。

51

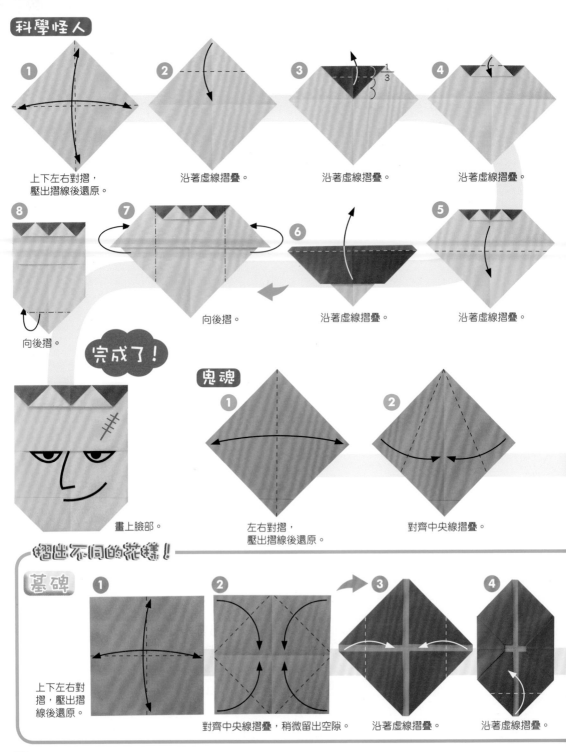

科學怪人

1 上下左右對摺，
壓出摺線後還原。

2 沿著虛線摺疊。

3 沿著虛線摺疊。

4 沿著虛線摺疊。

8 向後摺。

7 向後摺。

6 沿著虛線摺疊。

5 沿著虛線摺疊。

完成了！

畫上臉部。

鬼魂

1 左右對摺，
壓出摺線後還原。

2 對齊中央線摺疊。

摺出不同的花樣！

墓碑

1 上下左右對摺，壓出摺線後還原。

2 對齊中央線摺疊，稍微留出空隙。

3 沿著虛線摺疊。

4 沿著虛線摺疊。

52

遊戲方式

在圖畫紙上先畫好背景，
再將各種鬼怪貼上去。
編個故事做成連環畫劇也很好玩喔！

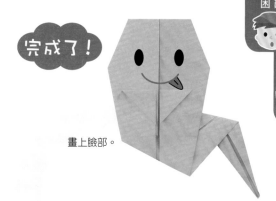

完成了！

畫上臉部。

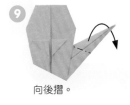

⑨ 向後摺。

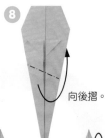

⑧ 向後摺。

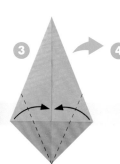

③

④ 從介處將紙拉出，
沿著虛線摺疊。

③ 對齊中央線摺疊。

⑤ 對齊中央線向後摺。

⑥ 沿著虛線摺疊。

⑦ 向後摺。

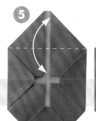

⑤ 沿著虛線摺疊，
壓出摺線後還原。

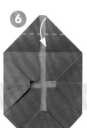

⑥ 沿著虛線摺疊。

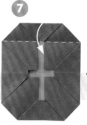

⑦ 沿著虛線摺疊。

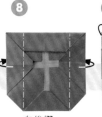

⑧ 向後摺。

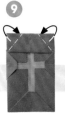

⑨ 向後摺。

完成了！

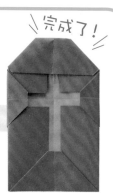

53

吸血鬼

紙張尺寸
吸血鬼
（臉部）…4分之1大小
（披風）…正常尺寸
十字架…半張大小
用具 剪刀、黏膠

臉部

1

上下左右對摺，
壓出摺線後還原。

11

畫上臉部。

10

翻面。

完成了！

完成了！

披風1

1

沿著虛線摺疊。

2

黏膠

「披風1」完成了！
用黏膠黏上「臉部」。

披風2

1

沿著虛線做階梯摺。

2

沿著虛線摺疊。

3

黏膠

「披風2」
完成了！
用黏膠黏上
「臉部」。

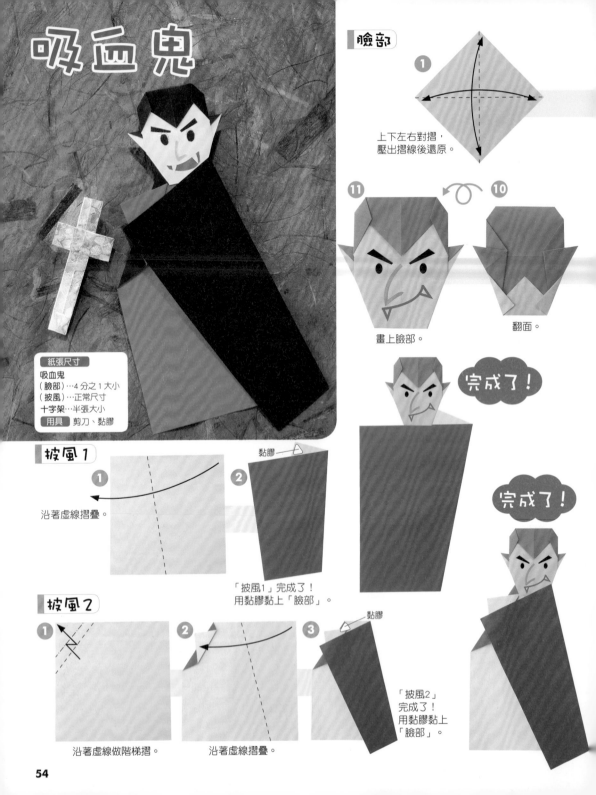

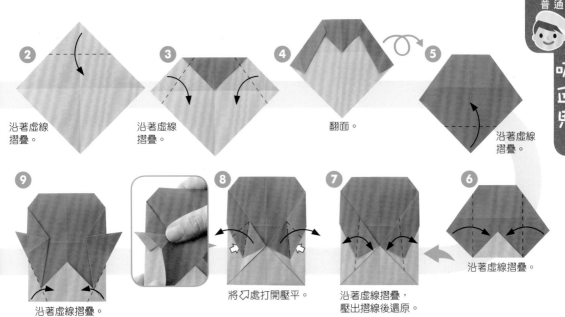

② 沿著虛線摺疊。

③ 沿著虛線摺疊。

④ 翻面。

⑤ 沿著虛線摺疊。

⑥ 沿著虛線摺疊。

⑦ 沿著虛線摺疊，壓出摺線後還原。

⑧ 將↰處打開壓平。

⑨ 沿著虛線摺疊。

摺出不同的花樣！

十字架

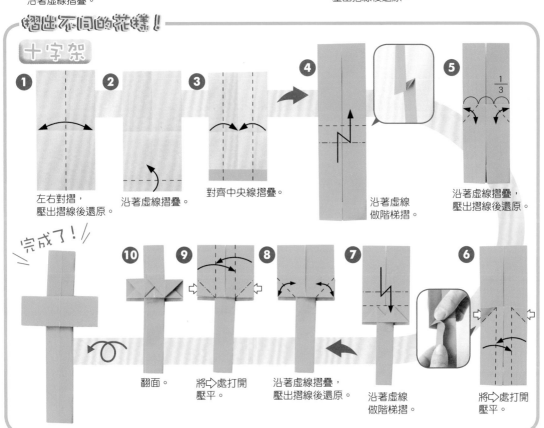

❶ 左右對摺，壓出摺線後還原。

❷ 沿著虛線摺疊。

❸ 對齊中央線摺疊。

❹ 沿著虛線做階梯摺。

❺ 沿著虛線摺疊，壓出摺線後還原。 1/3

❻ 將⇨處打開壓平。

❼ 沿著虛線做階梯摺。

❽ 沿著虛線摺疊，壓出摺線後還原。

❾ 將⇨處打開壓平。

❿ 翻面。

完成了！

宇宙

紙張尺寸
外星人（臉部）…4 分之 1 大小
　　　（身體）…正常尺寸
用具 剪刀、黏膠

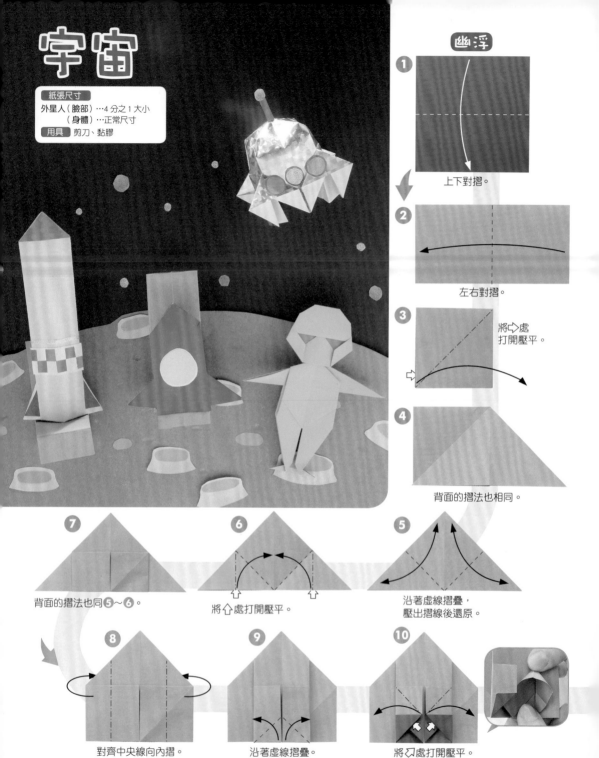

幽浮

1 上下對摺。

2 左右對摺。

3 將⇨處打開壓平。

4 背面的摺法也相同。

5 沿著虛線摺疊，壓出摺線後還原。

6 將⇧處打開壓平。

7 背面的摺法也同**5**～**6**。

8 對齊中央線向內摺。

9 沿著虛線摺疊。

10 將↗處打開壓平。

外星人

臉部

①
左右對摺，
壓出摺線後還原。

② $\frac{2}{5}$
沿著虛線
摺疊。

③
摺入內側。

④
沿著虛線
摺疊後插入。

⑤
沿著虛線摺疊。

⑥
向後摺。

⑦
向後摺。

⑧
「臉部」完成了！

身體

請先摺到「獨眼小鬼」（47頁）的 **⑧** 再開始。

①
向後摺。
背面也相同。

②
摺入內側。
背面也相同。

③
向後摺。

④
沿著虛線
向內壓摺。

⑤ 黏膠
「身體」
完成了！
用黏膠黏上
「臉部」。

完成了！

完成了！

⑪
背面的摺法也
同⑧～⑩。

⑫
畫上圖案後，
從⇧處展開，
調整形狀。

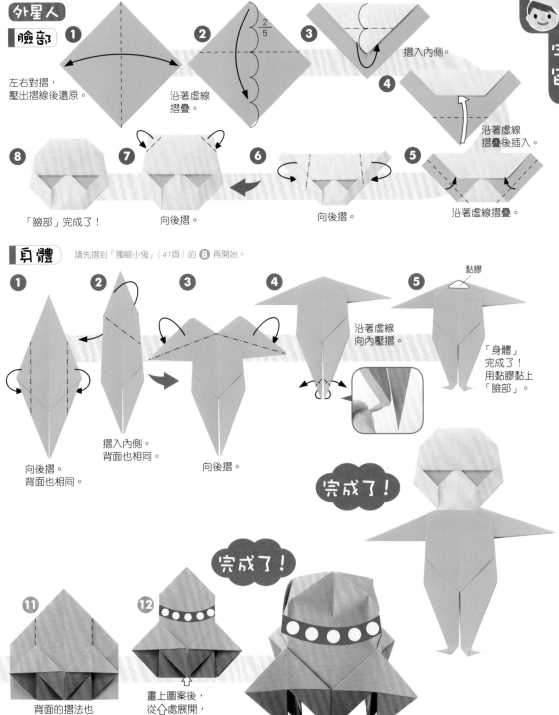

火箭1 火箭

1 上下對摺。

2 左右對摺。

3 將⇨處打開壓平。

4 背面的摺法也相同。

5 對齊中央線摺疊，壓出摺線後還原。

6 沿著虛線摺疊，壓出摺線後還原。

7 沿著虛線做階梯摺。

8 背面的摺法也同**5**～**7**。

9 展開，使其立起。

10 「火箭」完成了！畫上圖案。

完成了！ 把「火箭」放到「發射台」上。

發射台

1 左右對摺，壓出摺線後還原。

2 對齊中央線摺疊。

3 對齊中央線摺疊，壓出摺線後還原。

4 向後對摺。

5 將⇨處打開壓平。

6 向後摺。

7 沿著虛線摺疊，使其立起。

8 「發射台」完成了！

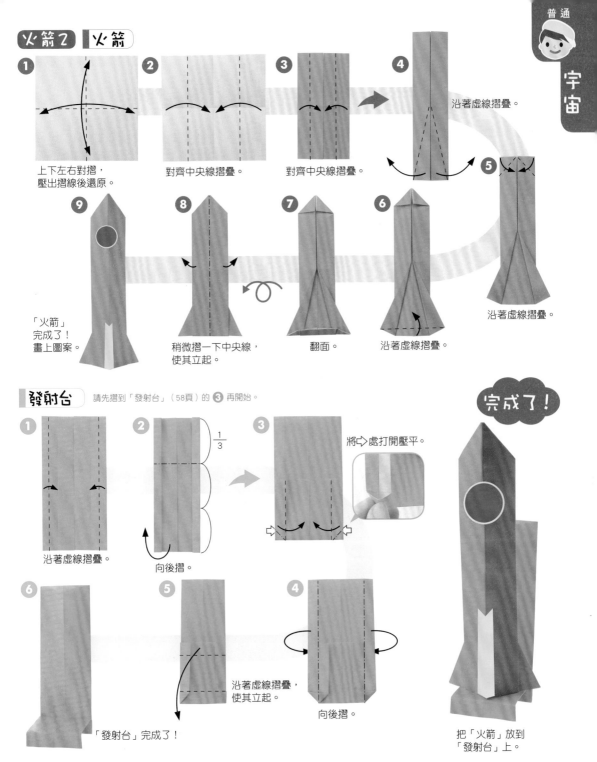

火箭2　火箭

1 上下左右對摺，壓出摺線後還原。

2 對齊中央線摺疊。

3 對齊中央線摺疊。

4 沿著虛線摺疊。

5

6 沿著虛線摺疊。

7 翻面。

8 稍微摺一下中央線，使其立起。

9 「火箭」完成了！畫上圖案。

發射台

請先摺到「發射台」（58頁）的 **3** 再開始。

1 沿著虛線摺疊。

2 $\frac{1}{3}$　向後摺。

3 將⇨處打開壓平。

4 向後摺。

5 沿著虛線摺疊，使其立起。

6 「發射台」完成了！

完成了！

把「火箭」放到「發射台」上。

大型建築物

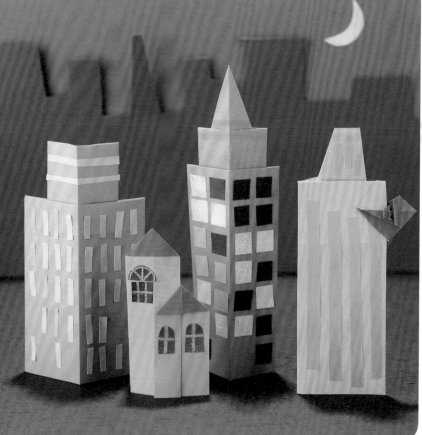

7

拉出邊角。

6

將⬇處打開壓平。
7～**12**為放大圖。

5

$\frac{1}{3}$

沿著虛線做階梯摺。

爬上高樓的大猩猩

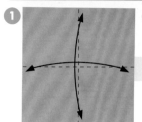

1

上下左右對摺，
壓出摺線後還原。

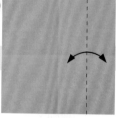

2

對齊中央線摺疊，
壓出摺線後還原。

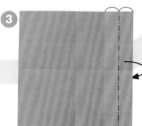

3

向後摺。

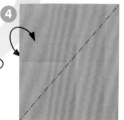

4

向後摺，
壓出摺線後還原。

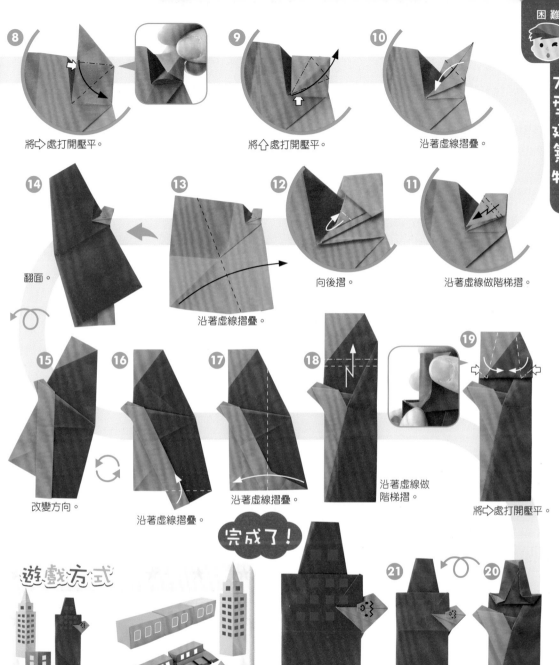

8 將⇨處打開壓平。

9 將⇧處打開壓平。

10 沿著虛線摺疊。

14 翻面。

13 沿著虛線摺疊。

12 向後摺。

11 沿著虛線做階梯摺。

15 改變方向。

16 沿著虛線摺疊。

17 沿著虛線摺疊。

18 沿著虛線做階梯摺。

19 將⇨處打開壓平。

完成了！

遊戲方式

用大樓及交通工具來打造城市吧！

21 畫上大猩猩的臉及窗戶，稍微拉開使其立起。

20 翻面。

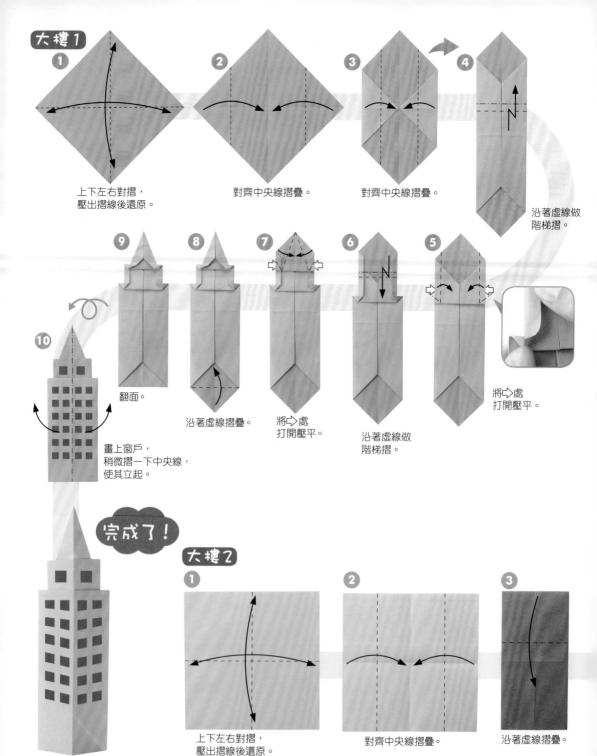

大樓1

1. 上下左右對摺，壓出摺線後還原。

2. 對齊中央線摺疊。

3. 對齊中央線摺疊。

4. 沿著虛線做階梯摺。

5. 將⇨處打開壓平。

6. 沿著虛線做階梯摺。

7. 將⇨處打開壓平。

8. 沿著虛線摺疊。

9. 翻面。

10. 畫上窗戶，稍微摺一下中央線，使其立起。

完成了！

大樓2

1. 上下左右對摺，壓出摺線後還原。

2. 對齊中央線摺疊。

3. 沿著虛線摺疊。

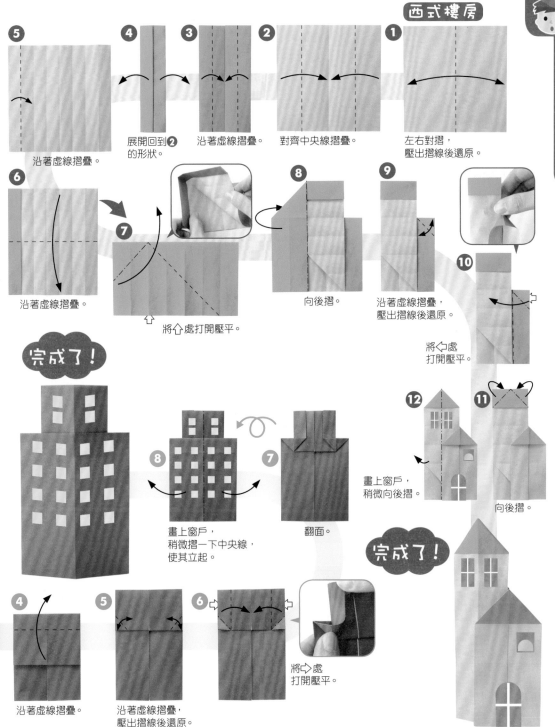

5
沿著虛線摺疊。

4
展開回到**2**的形狀。

3
沿著虛線摺疊。

2
對齊中央線摺疊。

1
左右對摺，壓出摺線後還原。

6
沿著虛線摺疊。

7
將介處打開壓平。

8
向後摺。

9
沿著虛線摺疊，壓出摺線後還原。

10
將處打開壓平。

11
向後摺。

12
畫上窗戶，稍微向後摺。

完成了！

完成了！

8
畫上窗戶，稍微摺一下中央線，使其立起。

7
翻面。

4
沿著虛線摺疊。

5
沿著虛線摺疊，壓出摺線後還原。

6
將處打開壓平。

63

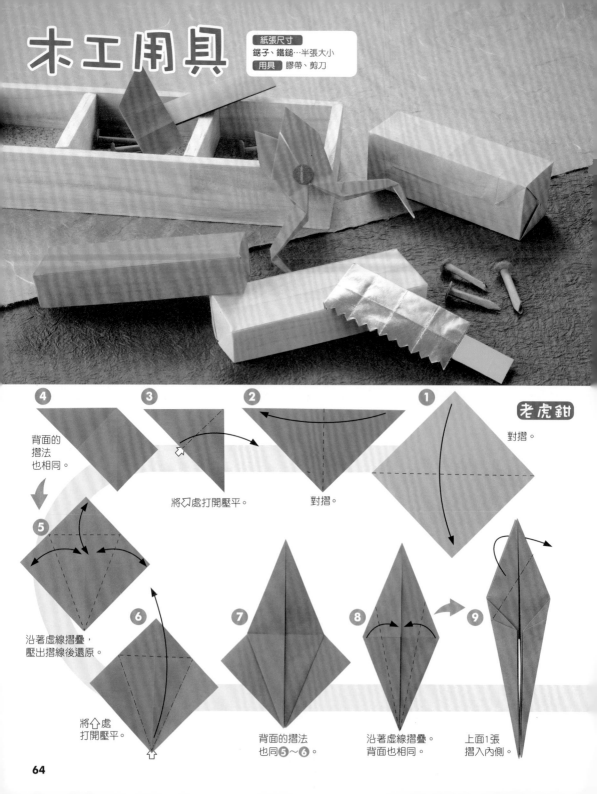

木工用具

| 紙張尺寸 | 鋸子、鐵鎚…半張大小 |
| 用具 | 膠帶、剪刀 |

老虎鉗

① 對摺。

② 對摺。

③ 將刀處打開壓平。

④ 背面的摺法也相同。

⑤ 沿著虛線摺疊，壓出摺線後還原。

⑥ 將介處打開壓平。

⑦ 背面的摺法也同⑤～⑥。

⑧ 沿著虛線摺疊。背面也相同。

⑨ 上面1張摺入內側。

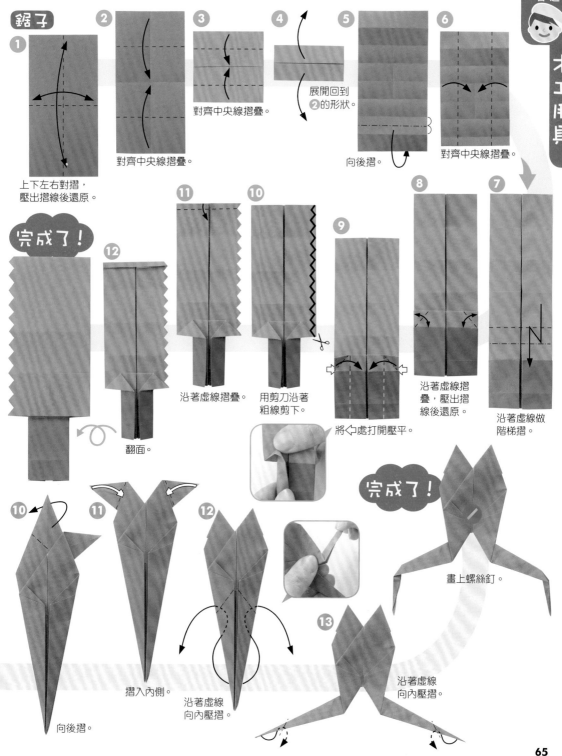

鋸子

1 上下左右對摺，壓出摺線後還原。

2 對齊中央線摺疊。

3 對齊中央線摺疊。

4 展開回到 2 的形狀。

5 向後摺。

6 對齊中央線摺疊。

7 沿著虛線做階梯摺。

8 沿著虛線摺疊，壓出摺線後還原。

9 將 ⇦ 處打開壓平。

10 用剪刀沿著粗線剪下。

11 沿著虛線摺疊。

12 翻面。

完成了！

10 向後摺。

11 摺入內側。

12 沿著虛線向內壓摺。

13 沿著虛線向內壓摺。

畫上螺絲釘。

完成了！

65

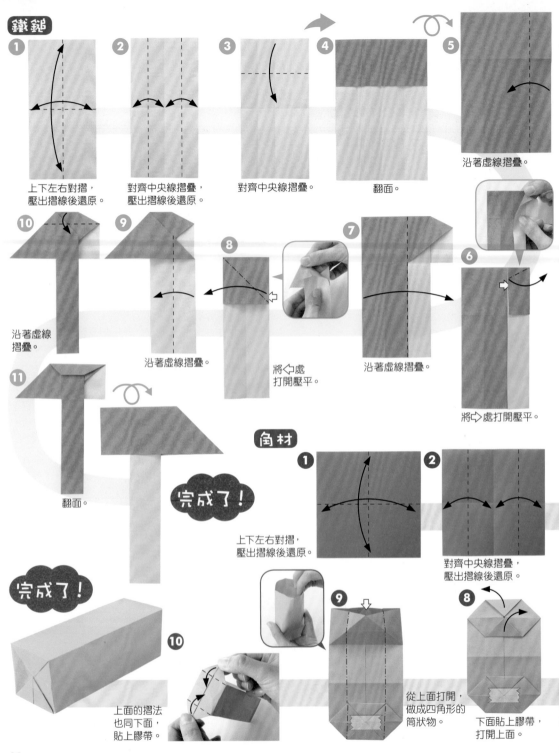

鐵鎚

① 上下左右對摺，壓出摺線後還原。

② 對齊中央線摺疊，壓出摺線後還原。

③ 對齊中央線摺疊。

④ 翻面。

⑤ 沿著虛線摺疊。

⑥ 將⇨處打開壓平。

⑦ 沿著虛線摺疊。

⑧ 將⇦處打開壓平。

⑨ 沿著虛線摺疊。

⑩ 沿著虛線摺疊。

⑪ 翻面。

完成了！

角材

① 上下左右對摺，壓出摺線後還原。

② 對齊中央線摺疊，壓出摺線後還原。

⑧ 下面貼上膠帶，打開上面。

⑨ 從上面打開，做成四角形的筒狀物。

⑩ 上面的摺法也同下面，貼上膠帶。

完成了！

木材

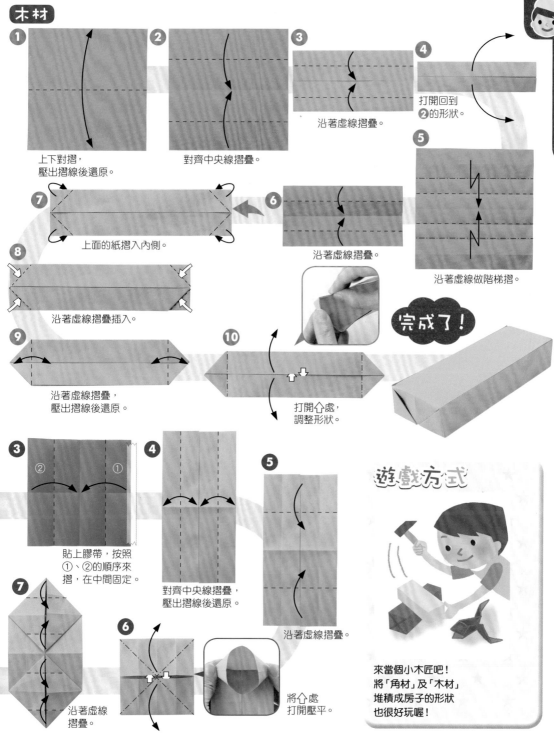

1 上下對摺，
壓出摺線後還原。

2 對齊中央線摺疊。

3 沿著虛線摺疊。

4 打開回到
2的形狀。

5 沿著虛線做階梯摺。

6 沿著虛線摺疊。

7 上面的紙摺入內側。

8 沿著虛線摺疊插入。

9 沿著虛線摺疊，
壓出摺線後還原。

10 打開⇧處，
調整形狀。

完成了！

3 貼上膠帶，按照
①、②的順序來
摺，在中間固定。

4 對齊中央線摺疊，
壓出摺線後還原。

5 沿著虛線摺疊。

6 將⇧處
打開壓平。

7 沿著虛線
摺疊。

遊戲方式

來當個小木匠吧！
將「角材」及「木材」
堆積成房子的形狀
也很好玩喔！

人氣恐龍

用具 剪刀

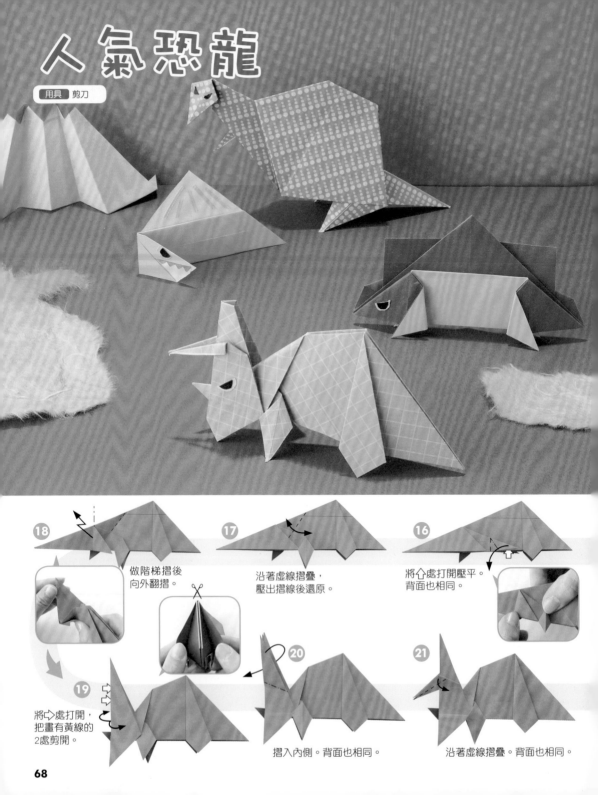

18 做階梯摺後
向外翻摺。

17 沿著虛線摺疊，
壓出摺線後還原。

16 將↑處打開壓平。
背面也相同。

19 將▷處打開，
把畫有黃線的
2處剪開。

20 摺入內側。背面也相同。

21 沿著虛線摺疊。背面也相同。

三角龍

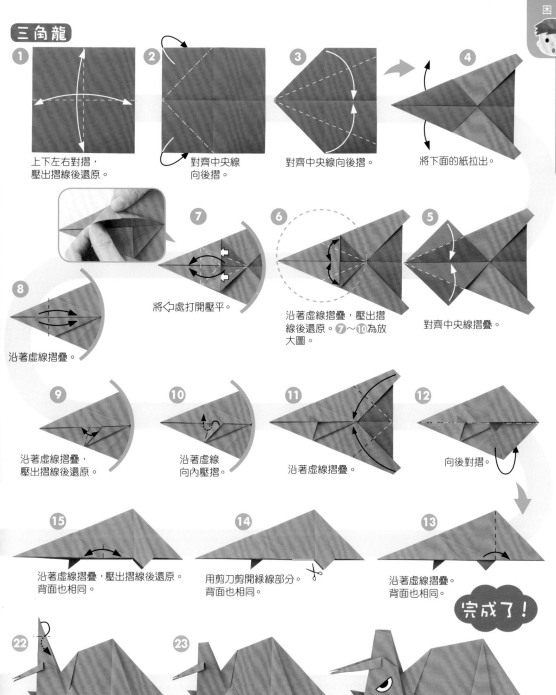

① 上下左右對摺，
壓出摺線後還原。

② 對齊中央線
向後摺。

③ 對齊中央線向後摺。

④ 將下面的紙拉出。

⑦ 將╚╝處打開壓平。

⑥ 沿著虛線摺疊，壓出摺
線後還原。⑦～⑩為放
大圖。

⑤ 對齊中央線摺疊。

⑧ 沿著虛線摺疊。

⑨ 沿著虛線摺疊，
壓出摺線後還原。

⑩ 沿著虛線
向內壓摺。

⑪ 沿著虛線摺疊。

⑫ 向後對摺。

⑮ 沿著摺線摺疊，壓出摺線後還原。
背面也相同。

⑭ 用剪刀剪開綠線部分。
背面也相同。

⑬ 沿著虛線摺疊。
背面也相同。

完成了！

㉒ 沿著虛線向內壓摺。

㉓ 摺入內側。

畫上眼睛。

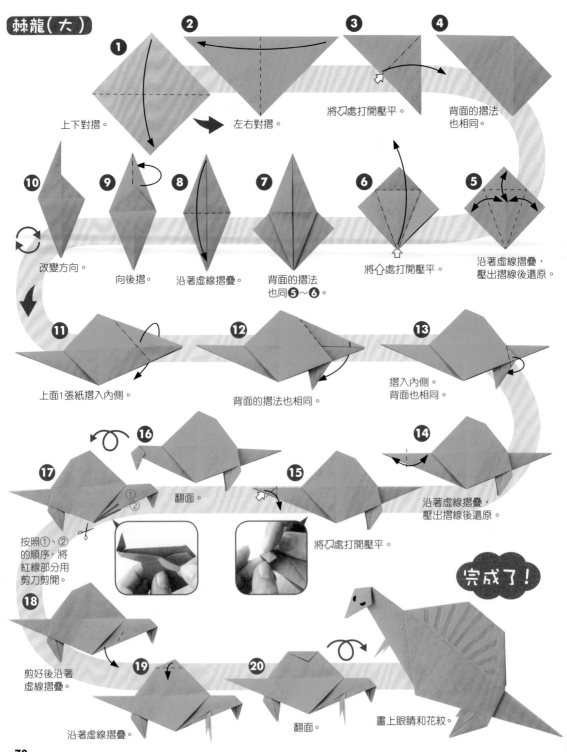

棘龍（大）

1 上下對摺。

2 左右對摺。

3 將刀處打開壓平。

4 背面的摺法也相同。

5 沿著虛線摺疊，壓出摺線後還原。

6 將介處打開壓平。

7 背面的摺法也同**5**～**6**。

8 沿著虛線摺疊。

9 向後摺。

10 改變方向。

11 上面1張紙摺入內側。

12 背面的摺法也相同。

13 摺入內側。背面也相同。

14 沿著虛線摺疊，壓出摺線後還原。

15 將刀處打開壓平。

16 翻面。

17 按照①、②的順序，將紅線部分用剪刀剪開。

18 剪好後沿著虛線摺疊。

19 沿著虛線摺疊。

20 翻面。

畫上眼睛和花紋。

完成了！

70

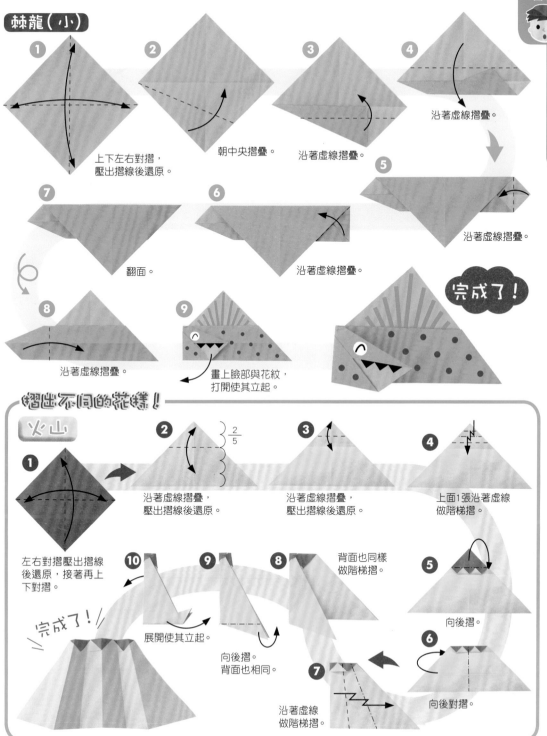

棘龍（小）

1 上下左右對摺，壓出摺線後還原。

2 朝中央摺疊。

3 沿著虛線摺疊。

4 沿著虛線摺疊。

5 沿著虛線摺疊。

6 沿著虛線摺疊。

7 翻面。

8 沿著虛線摺疊。

9 畫上臉部與花紋，打開使其立起。

完成了！

摺出不同的花樣！

火山

1 左右對摺壓出摺線後還原，接著再上下對摺。

2 沿著虛線摺疊，壓出摺線後還原。 2/5

3 沿著虛線摺疊，壓出摺線後還原。

4 上面1張沿著虛線做階梯摺。

5 向後摺。

6 向後對摺。

7 沿著虛線做階梯摺。

8 背面也同樣做階梯摺。

9 向後摺。背面也相同。

10 展開使其立起。

完成了！

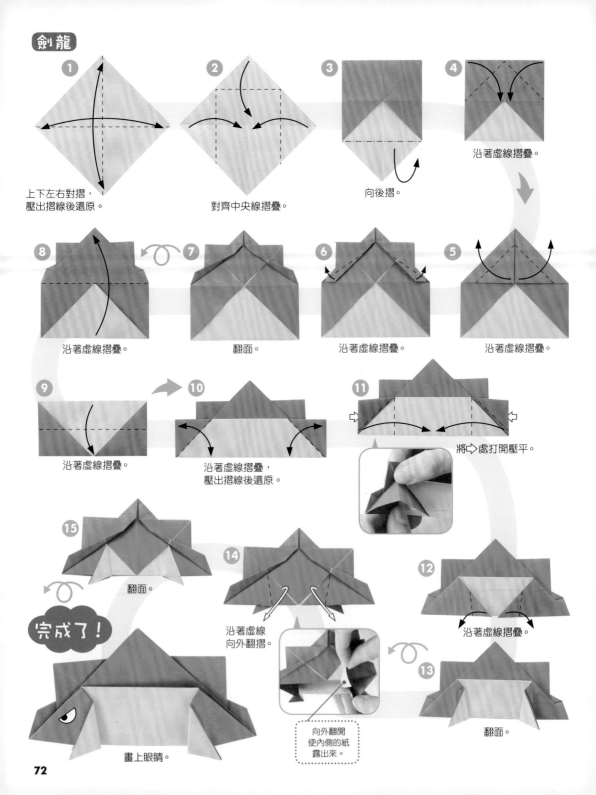

劍龍

① 上下左右對摺，壓出摺線後還原。

② 對齊中央線摺疊。

③ 向後摺。

④ 沿著虛線摺疊。

⑤ 沿著虛線摺疊。

⑥ 沿著虛線摺疊。

⑦ 翻面。

⑧ 沿著虛線摺疊。

⑨ 沿著虛線摺疊。

⑩ 沿著虛線摺疊，壓出摺線後還原。

⑪ 將⇨處打開壓平。

⑫ 沿著虛線摺疊。

⑬ 翻面。

⑭ 沿著虛線向外翻摺。

向外翻開使內側的紙露出來。

⑮ 翻面。

完成了！

畫上眼睛。

天上飛的恐龍

用具 剪刀

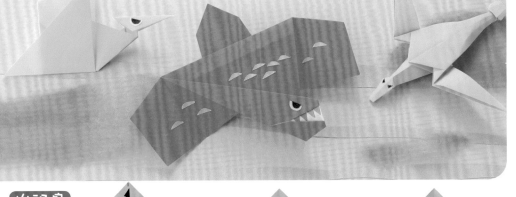

始祖鳥

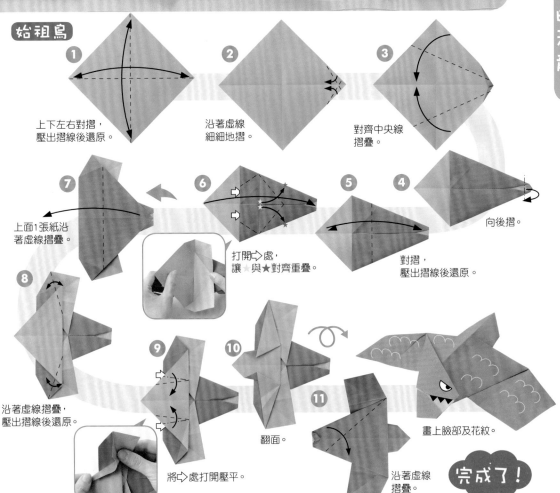

① 上下左右對摺，壓出摺線後還原。

② 沿著虛線細細地摺。

③ 對齊中央線摺疊。

④ 向後摺。

⑤ 對摺，壓出摺線後還原。

⑥ 打開⇨處，讓★與★對齊重疊。

⑦ 上面1張紙沿著虛線摺疊。

⑧ 沿著虛線摺疊，壓出摺線後還原。

⑨ 將⇨處打開壓平。

⑩ 翻面。

⑪ 沿著虛線摺疊。

畫上臉部及花紋。

完成了！

73

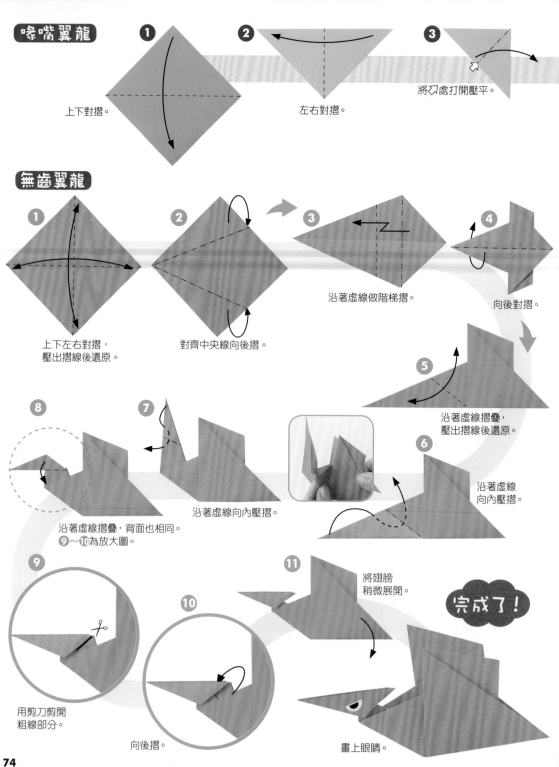

喙嘴翼龍

1 上下對摺。

2 左右對摺。

3 將刀處打開壓平。

無齒翼龍

1 上下左右對摺，壓出摺線後還原。

2 對齊中央線向後摺。

3 沿著虛線做階梯摺。

4 向後對摺。

5 沿著虛線摺疊，壓出摺線後還原。

6 沿著虛線向內壓摺。

7 沿著虛線向內壓摺。

8 沿著虛線摺疊，背面也相同。9～10為放大圖。

9 用剪刀剪開粗線部分。

10 向後摺。

11 將翅膀稍微展開。

完成了！

畫上眼睛。

74

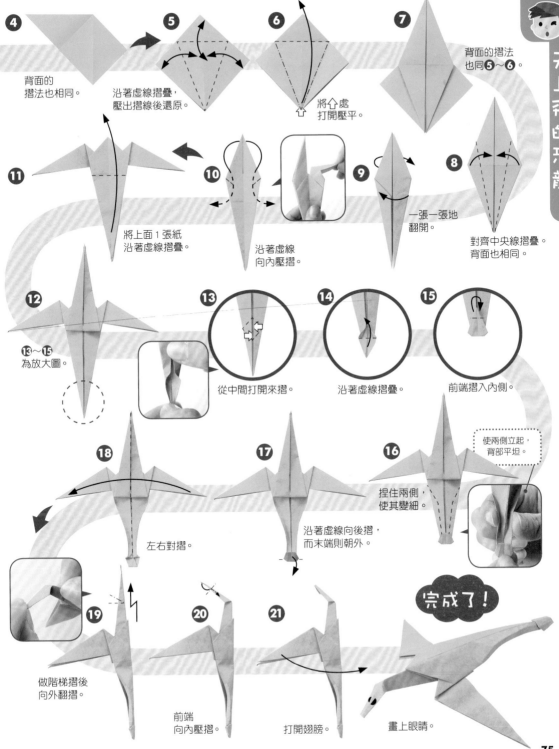

④ 背面的
摺法也相同。

⑤ 沿著虛線摺疊，
壓出摺線後還原。

⑥ 將介處
打開壓平。

⑦ 背面的摺法
也同⑤～⑥。

⑪ 將上面1張紙
沿著虛線摺疊。

⑩ 沿著虛線
向內壓摺。

⑨ 一張一張地
翻開。

⑧ 對齊中央線摺疊。
背面也相同。

⑫ ⑬～⑮
為放大圖。

⑬ 從中間打開來摺。

⑭ 沿著虛線摺疊。

⑮ 前端摺入內側。

⑯ 捏住兩側，
使其變細。

使兩側立起，
背部平坦。

⑰ 沿著虛線向後摺，
而末端則朝外。

⑱ 左右對摺。

⑲ 做階梯摺後
向外翻摺。

⑳ 前端
向內壓摺。

㉑ 打開翅膀。

畫上眼睛。

完成了！

超強恐龍

用具 剪刀

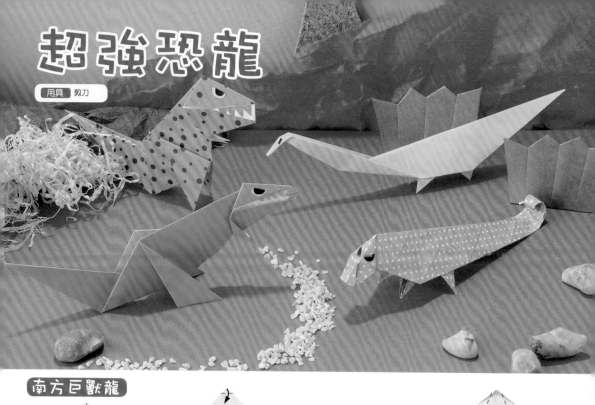

南方巨獸龍

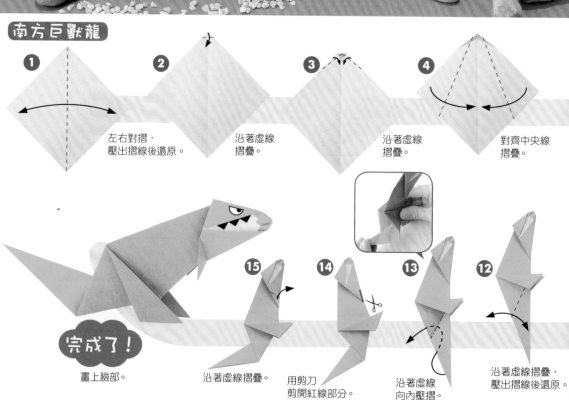

① 左右對摺，壓出摺線後還原。

② 沿著虛線摺疊。

③ 沿著虛線摺疊。

④ 對齊中央線摺疊。

完成了！ 畫上臉部。

⑮ 沿著虛線摺疊。

⑭ 用剪刀剪開紅線部分。

⑬ 沿著虛線向內壓摺。

⑫ 沿著虛線摺疊，壓出摺線後還原。

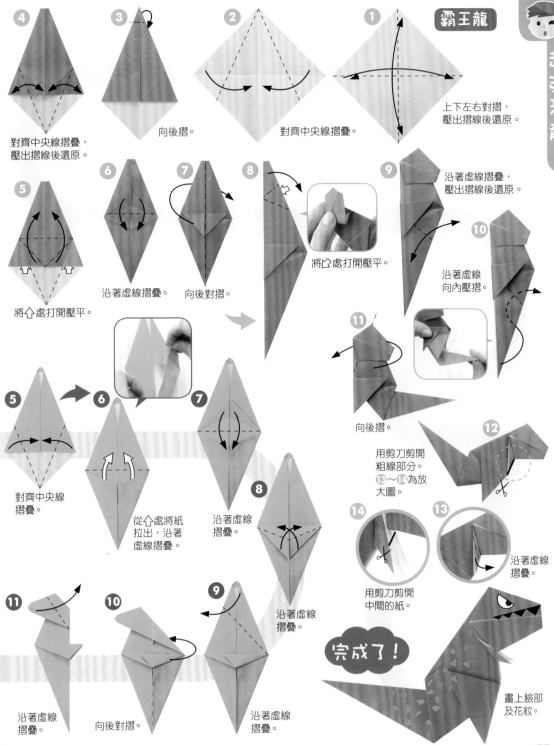

霸王龍

④ 對齊中央線摺疊，壓出摺線後還原。

③ 向後摺。

② 對齊中央線摺疊。

① 上下左右對摺，壓出摺線後還原。

⑤ 將⇧處打開壓平。

⑥ 沿著虛線摺疊。

⑦ 向後對摺。

⑧ 將⇩處打開壓平。

⑨ 沿著虛線摺疊，壓出摺線後還原。

⑩ 沿著虛線向內壓摺。

⑪ 向後摺。

⑫ 用剪刀剪開粗線部分。⑬～⑭為放大圖。

⑤ 對齊中央線摺疊。

⑥ 從⇧處將紙拉出，沿著虛線摺疊。

⑦ 沿著虛線摺疊。

⑧ 沿著虛線摺疊。

⑨ 沿著虛線摺疊。

⑩ 向後對摺。

⑪ 沿著虛線摺疊。

⑭ 用剪刀剪開中間的紙。

⑬ 沿著虛線摺疊。

完成了！

畫上臉部及花紋。

77

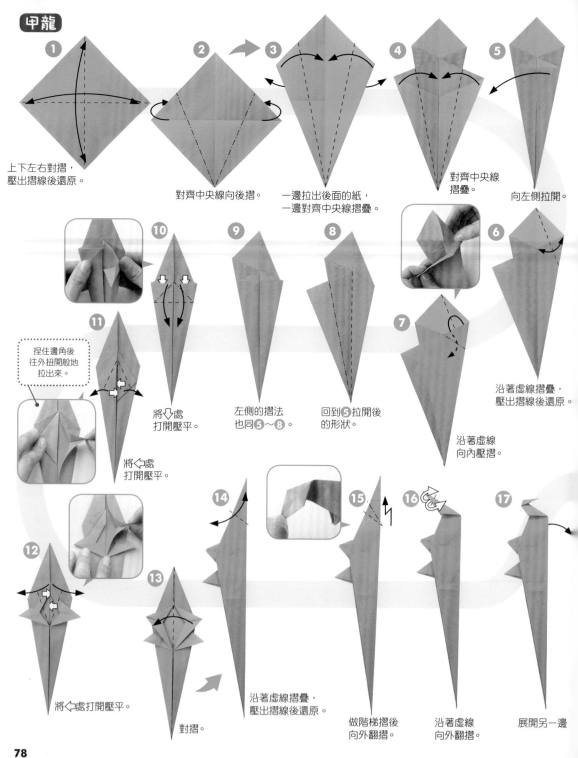

甲龍

① 上下左右對摺，
壓出摺線後還原。

② 對齊中央線向後摺。

③ 一邊拉出後面的紙，
一邊對齊中央線摺疊。

④ 對齊中央線
摺疊。

⑤ 向左側拉開。

⑥ 沿著虛線摺疊，
壓出摺線後還原。

⑦ 沿著虛線
向內壓摺。

⑧ 回到⑤拉開後
的形狀。

⑨ 左側的摺法
也同⑤～⑧。

⑩ 將⬇處
打開壓平。

⑪ 捏住邊角後
往外扭開般地
拉出來。

將⬅處
打開壓平。

⑫ 將⬅處打開壓平。

⑬ 對摺。

⑭ 沿著虛線摺疊，
壓出摺線後還原。

⑮ 做階梯摺後
向外翻摺。

⑯ 沿著虛線
向外翻摺。

⑰ 展開另一邊。

78

摺出不同的花樣！

草

1 1.5cm

沿著虛線摺疊，
壓出摺線後還原。

2 1/3

沿著虛線摺疊，
壓出摺線後還原。

3

沿著虛線做階梯摺。

4

沿著虛線
摺疊，壓出
摺線後還原。

5

將⬇處
打開壓平。

6

沿著虛線摺疊。

7

沿著虛線
摺疊。

8

稍微往下拉開後
翻面。

完成了！

18

將尾巴
捲起來。

19

沿著中央線
稍微向後摺。

完成了！

畫上臉部。

馬門溪龍

請先摺到「甲龍」（78頁）的 ⓾，
改變方向後再開始。

1

將⬇處
打開壓平。

2

將⬇處打開壓平。

3

對摺。

4

沿著虛線摺疊，
壓出摺線後還原。
腳部水藍色的紙要翻回去。
背面也相同。

5

沿著虛線
向外翻摺。

6

沿著虛線
向外翻摺。

7

沿著虛線
向內壓摺。

完成了！

畫上眼睛。

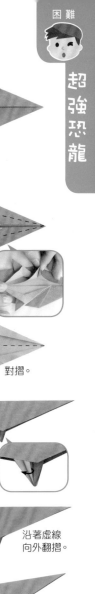
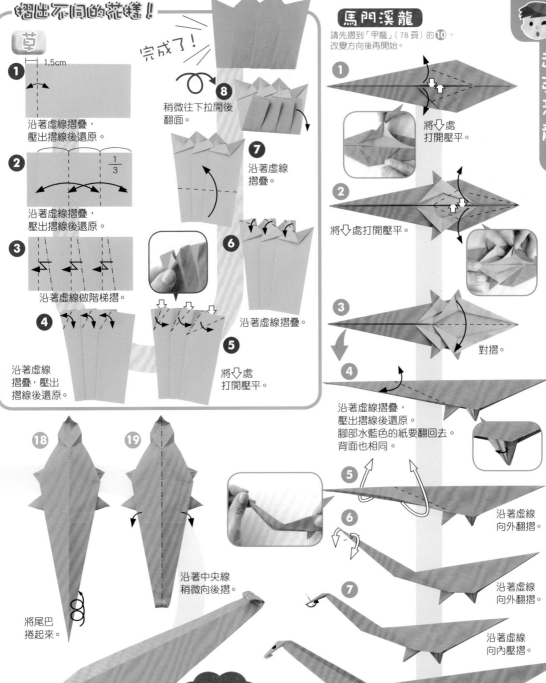

親子恐龍

紙張尺寸
腕龍…摺「小孩」的紙
　　　　要比「媽媽」的還小張

用具 剪刀

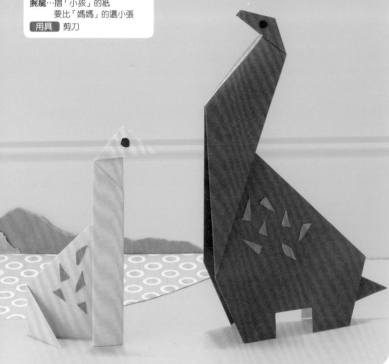

1

對摺。

2

沿著虛線摺疊，
壓出摺線後還原。

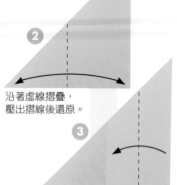

3

沿著虛線摺疊。

4

沿著虛線摺疊。

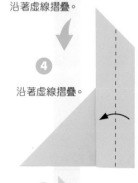

5

打開回到
3的形狀。

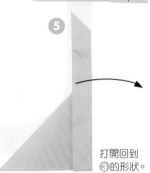

6

捲摺。

7

沿著虛線
摺疊。

8

沿著虛線
摺疊。

完成了！

畫上眼睛
及花紋。

80

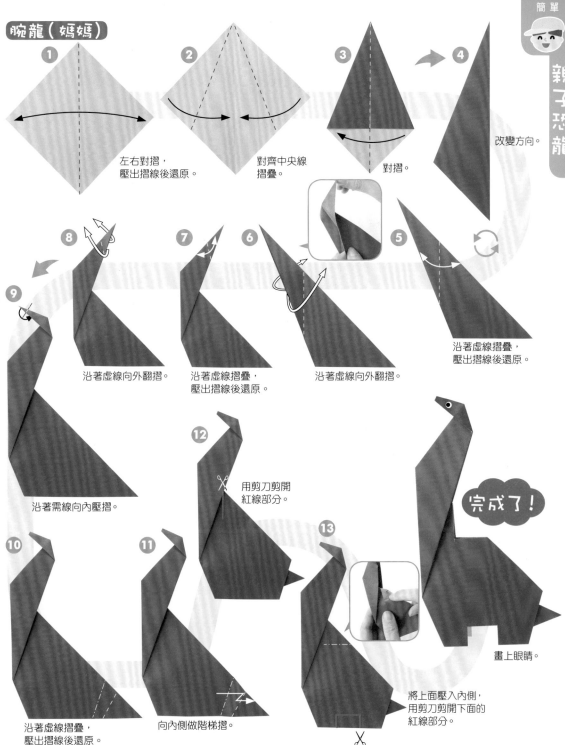

腕龍（媽媽）

1 左右對摺，
壓出摺線後還原。

2 對齊中央線
摺疊。

3 對摺。

4 改變方向。

5 沿著虛線摺疊，
壓出摺線後還原。

6 沿著虛線向外翻摺。

7 沿著虛線摺疊，
壓出摺線後還原。

8 沿著虛線向外翻摺。

9 沿著需線向內壓摺。

10 沿著虛線摺疊，
壓出摺線後還原。

11 向內側做階梯摺。

12 用剪刀剪開
紅線部分。

13 將上面壓入內側，
用剪刀剪開下面的
紅線部分。

完成了！

畫上眼睛。

剛孵化的
小恐龍

紙張尺寸
恐龍蛋・蛋殼…4分之1大小
用具 剪刀

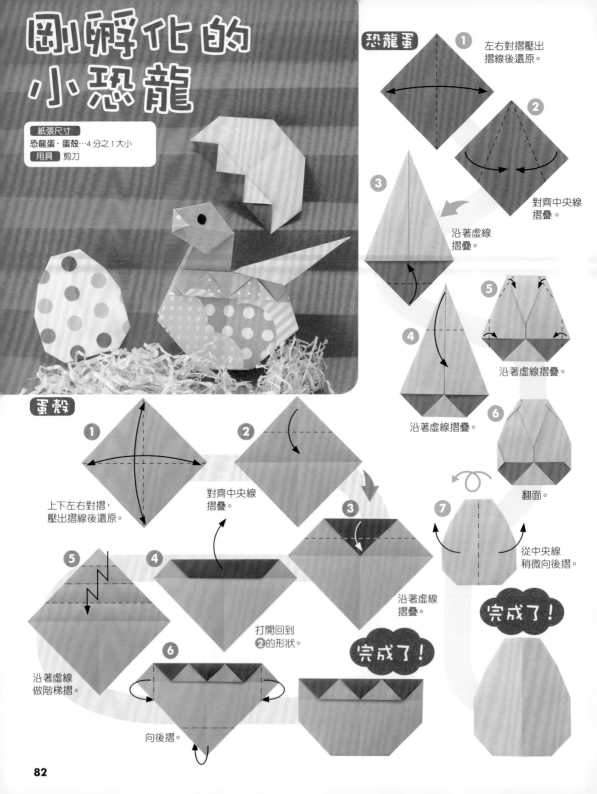

1 左右對摺壓出摺線後還原。

2 對齊中央線摺疊。

3 沿著虛線摺疊。

4 沿著虛線摺疊。

5 沿著虛線摺疊。

6 翻面。

7 從中央線稍微向後摺。

完成了！

蛋殼

1 上下左右對摺，壓出摺線後還原。

2 對齊中央線摺疊。

3 沿著虛線摺疊。

4 打開回到**2**的形狀。

5 沿著虛線做階梯摺。

6 向後摺。

完成了！

剛孵化的
小恐龍

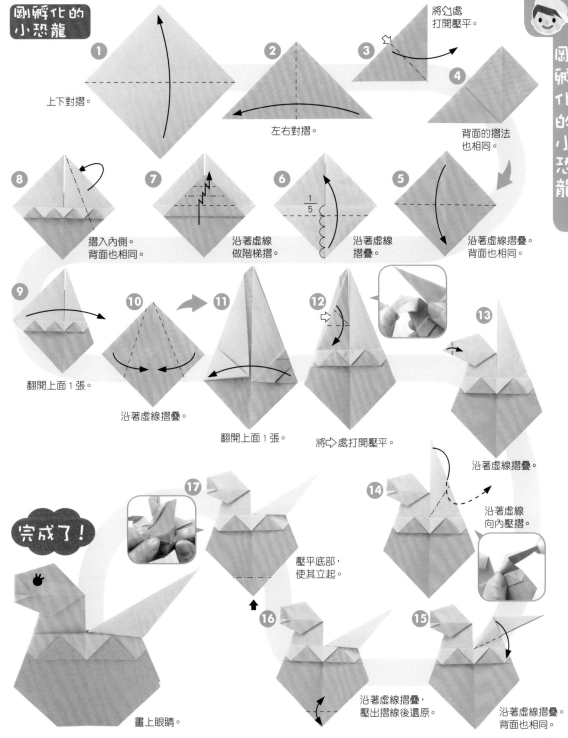

1 上下對摺。

2 左右對摺。

3 將⤵處打開壓平。

4 背面的摺法也相同。

5 沿著虛線摺疊。背面也相同。

6 $\frac{1}{5}$ 沿著虛線摺疊。

7 沿著虛線做階梯摺。

8 摺入內側。背面也相同。

9 翻開上面1張。

10 沿著虛線摺疊。

11 翻開上面1張。

12 將⤵處打開壓平。

13 沿著虛線摺疊。

14 沿著虛線向內壓摺。

15 沿著虛線摺疊。背面也相同。

16 沿著虛線摺疊,壓出摺線後還原。

17 壓平底部,使其立起。

完成了!

畫上眼睛。

83

海裡的恐龍

用具 剪刀

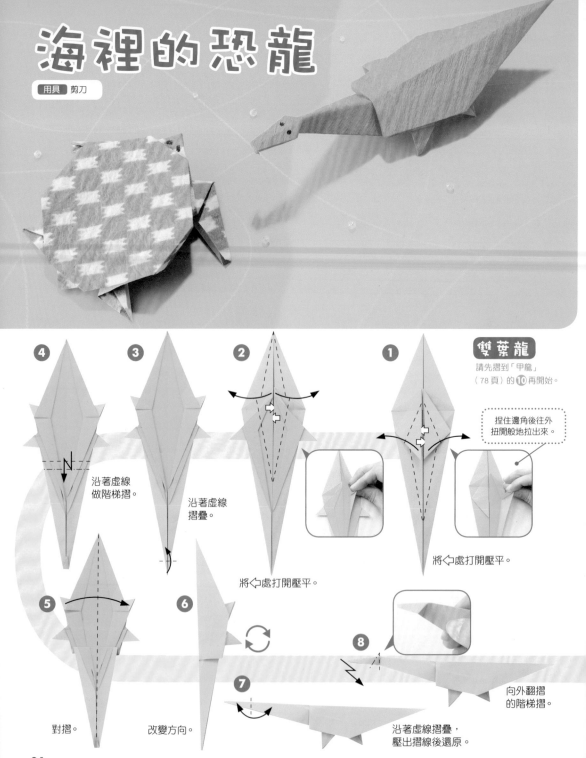

雙葉龍

請先摺到「甲龍」
（78頁）的 ⑩ 再開始。

捏住邊角後往外
扭開般地拉出來。

① 將 ◁ 處打開壓平。

② 將 ◁ 處打開壓平。

③ 沿著虛線
摺疊。

④ 沿著虛線
做階梯摺。

⑤ 對摺。

⑥ 改變方向。

⑦ 沿著虛線摺疊，
壓出摺線後還原。

⑧ 向外翻摺
的階梯摺。

古巨龜

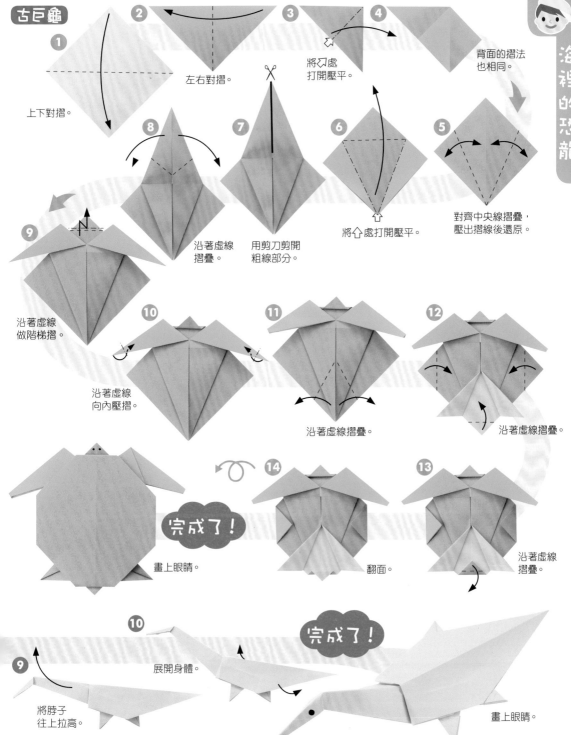

① 上下對摺。

② 左右對摺。

③ 將 ⤺ 處打開壓平。

④ 背面的摺法也相同。

⑤ 對齊中央線摺疊，壓出摺線後還原。

⑥ 將 ⬆ 處打開壓平。

⑦ 用剪刀剪開粗線部分。

⑧ 沿著虛線摺疊。

⑨ 沿著虛線做階梯摺。

⑩ 沿著虛線向內壓摺。

⑪ 沿著虛線摺疊。

⑫ 沿著虛線摺疊。

⑬ 沿著虛線摺疊。

⑭ 翻面。

完成了！ 畫上眼睛。

⑨ 將脖子往上拉高。

⑩ 展開身體。

完成了！ 畫上眼睛。

長毛象

用具 剪刀

③

向後摺。

②

對齊中央線摺疊。

①

上下左右對摺，
壓出摺線後還原。

④

向後摺。

省略⑤～⑥的
步驟，就可以
直接摺成
小長毛象。

⑤

用剪刀剪開粗線部分。

⑥

沿著虛線摺疊。

⑦

對摺。

⑧

沿著虛線做階梯摺。

摺出不同的花樣！

附骨頭的肉

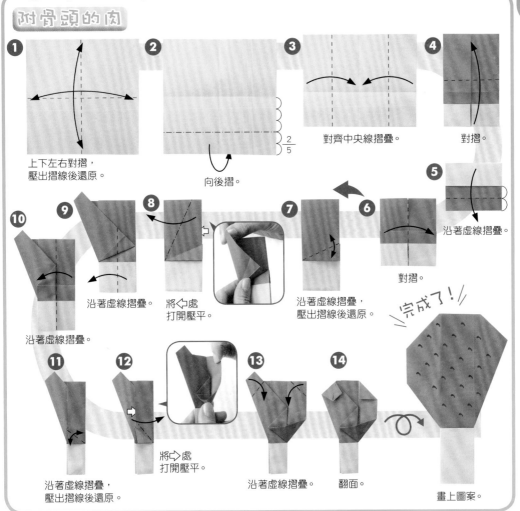

1 上下左右對摺，壓出摺線後還原。

2 向後摺。 2/5

3 對齊中央線摺疊。

4 對摺。

5 沿著虛線摺疊。

6 對摺。

7 沿著虛線摺疊，壓出摺線後還原。

8 將⇦處打開壓平。

9 沿著虛線摺疊。

10 沿著虛線摺疊。

11 沿著虛線摺疊，壓出摺線後還原。

12 將⇨處打開壓平。

13 沿著虛線摺疊。

14 翻面。

完成了！

畫上圖案。

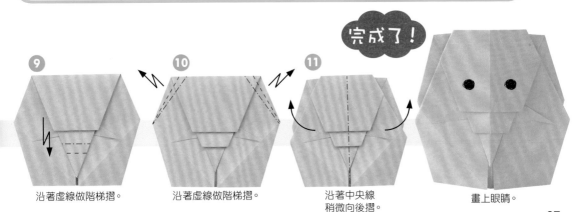

9 沿著虛線做階梯摺。

10 沿著虛線做階梯摺。

11 沿著中央線稍微向後摺。

完成了！

畫上眼睛。

賽車

紙張尺寸

車體…正常尺寸、1 張

車輪

（輪胎）…5cm×5cm、4 張

（輪軸）…4 分之 1 大小的一半、2 張

擾流板…3cm×7.5cm、1 張

用具 剪刀、黏膠、牙籤

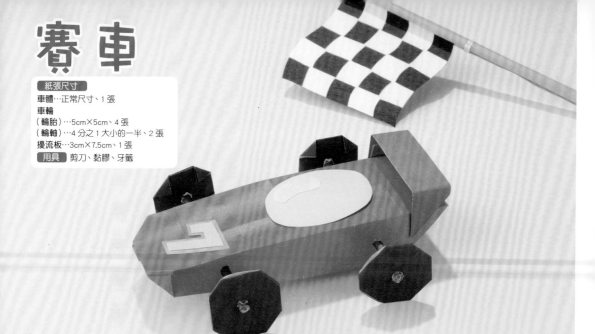

車輪

1 在邊端放上牙籤，
塗上黏膠後捲起來。

黏膠

2 牢牢地捲到最後，
中途不可鬆開。
拿掉牙籤。

3 「輪軸」完成了！
製作2份。

4 在「輪胎」上鑽洞，
插入「輪軸」。

「輪胎」請參考
「尾翼」（94頁）的作法，
製作4份。

擾流板

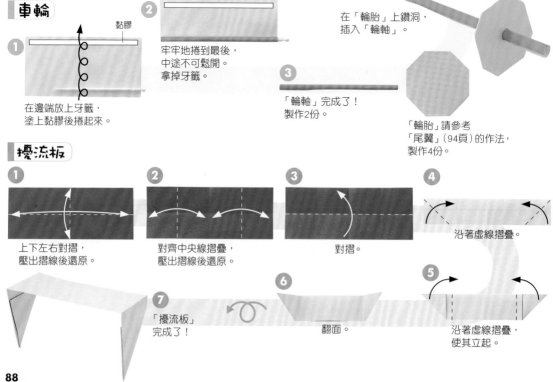

1 上下左右對摺，
壓出摺線後還原。

2 對齊中央線摺疊，
壓出摺線後還原。

3 對摺。

4 沿著虛線摺疊。

5 沿著虛線摺疊，
使其立起。

6 翻面。

7 「擾流板」
完成了！

車體

①

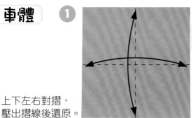

上下左右對摺，
壓出摺線後還原。

②

對齊中央線摺疊。

③

對齊中央線摺疊。

④

打開回到
②的形狀。

⑤

縱向的摺法也同**②**～**④**，
打開回到**②**的形狀。

⑥

沿著虛線摺疊。

⑦

沿著虛線摺疊。

捲起來插
入，做成
四角形的
筒狀物。

⑧

這邊要
作為車頭。

⑨

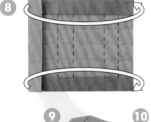

沿著虛線摺疊，
使其往內凹。

⑩

改變方向。

⑪

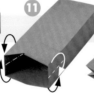

沿著虛線捏摺。

⑫

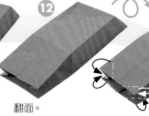

翻面。

⑬

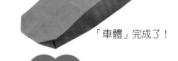

將4個邊角
摺入內側。

⑭

「車體」完成了！

組裝方式

❶

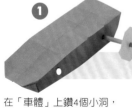

在「車體」上鑽4個小洞，
將已插入「輪胎」的「輪
軸」插進去。

❷

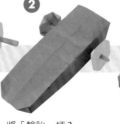

將「輪胎」插入
「輪軸」的另一端。

❸

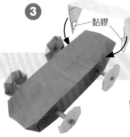

黏膠

將「擾流板」塗上黏膠，
加以黏合。

完成了！

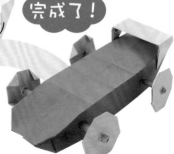

89

小船・船槳

紙張尺寸
船槳…4分之1大小（縱長）、2張
用具 剪刀

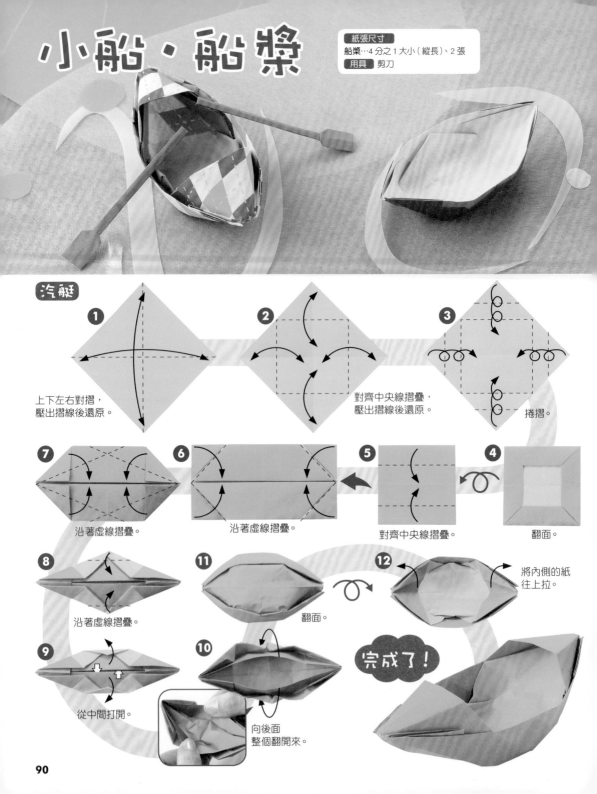

汽艇

1 上下左右對摺，壓出摺線後還原。

2 對齊中央線摺疊，壓出摺線後還原。

3 捲摺。

4 翻面。

5 對齊中央線摺疊。

6 沿著虛線摺疊。

7 沿著虛線摺疊。

8 沿著虛線摺疊。

9 從中間打開。

10 向後面整個翻開來。

11 翻面。

12 將內側的紙往上拉。

完成了！

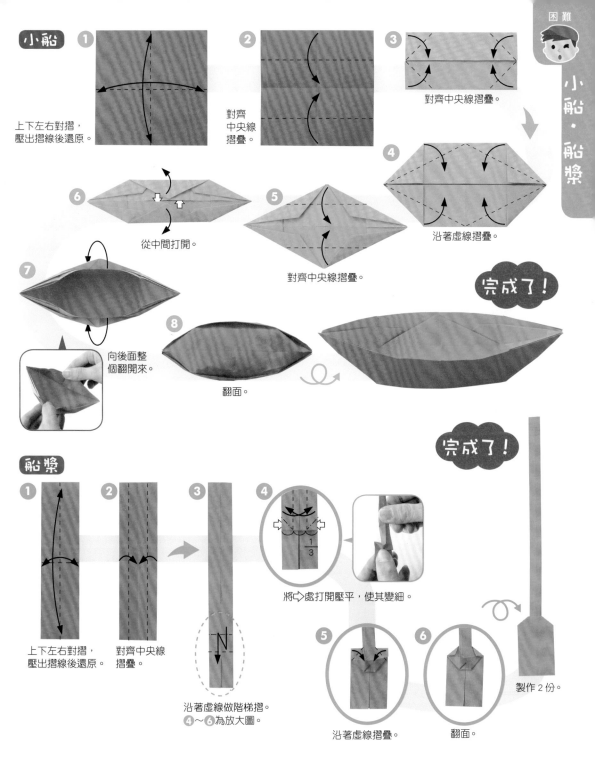

小船

① 上下左右對摺，
壓出摺線後還原。

② 對齊
中央線
摺疊。

③ 對齊中央線摺疊。

④ 沿著虛線摺疊。

⑤ 對齊中央線摺疊。

⑥ 從中間打開。

⑦ 向後面整個翻開來。

⑧ 翻面。

完成了！

船槳

① 上下左右對摺，
壓出摺線後還原。

② 對齊中央線
摺疊。

③ 沿著虛線做階梯摺。
④～⑥為放大圖。

④ 將 ⇨ 處打開壓平，使其變細。

1/3

⑤ 沿著虛線摺疊。

⑥ 翻面。

製作 2 份。

完成了！

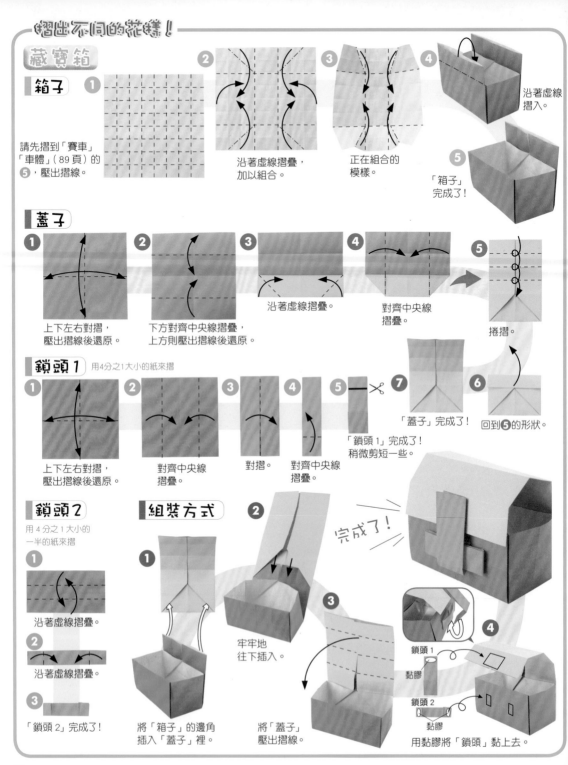

藏寶箱

箱子

① 請先摺到「賽車」「車體」（89頁）的❺，壓出摺線。

② 沿著虛線摺疊，加以組合。

③ 正在組合的模樣。

④ 沿著虛線摺入。

⑤ 「箱子」完成了！

蓋子

① 上下左右對摺，壓出摺線後還原。

② 下方對齊中央線摺疊，上方則壓出摺線後還原。

③ 沿著虛線摺疊。

④ 對齊中央線摺疊。

⑤ 捲摺。

⑥ 回到❺的形狀。

⑦ 「蓋子」完成了！

鎖頭1　用4分之1大小的紙來摺

① 上下左右對摺，壓出摺線後還原。

② 對齊中央線摺疊。

③ 對摺。

④ 對齊中央線摺疊。

⑤ 「鎖頭1」完成了！稍微剪短一些。

鎖頭2

用4分之1大小的一半的紙來摺

① 沿著虛線摺疊。

② 沿著虛線摺疊。

③ 「鎖頭2」完成了！

組裝方式

① 將「箱子」的邊角插入「蓋子」裡。

② 牢牢地往下插入。

③ 將「蓋子」壓出摺線。

④ 用黏膠將「鎖頭」黏上去。

鎖頭1　黏膠

鎖頭2　黏膠

完成了！

直升機

紙張尺寸
主體・螺旋槳…正常尺寸、各1張
尾翼…4分之1大小、2張
用具 剪刀、黏膠、牙籤

直升機
主體

① 請先摺到「賽車」「車體」
（89頁）的 ⑤，壓出摺線。

②

沿著虛線摺疊，加以組合。

③

正在組合的模樣。

⑤ 沿著虛線
摺入內側。

⑦ 「主體」完成了！

⑥ 翻面。

如果在裡面
放入「卡車」的
「貨物」（109頁）
會更容易立起來。

④ 沿著虛線
摺入。

螺旋槳

❶ 上下對摺，
壓出摺線後還原。

❷ 對齊中央線摺疊。

❸ 沿著虛線摺疊，
壓出摺線後還原。

❹ 將⤓處
打開壓平。

❺ 沿著虛線摺疊。

❻ 翻面。

到此為止
就能做成
「風車」。

❼ 沿著虛線摺疊，
壓出摺線後還原。

❽ 沿著虛線摺疊，
壓出摺線後還原。

❾ 從下方將邊角進行捏摺。

❿ 扭轉般地
將它摺細。

⓫ 「螺旋槳」完成了！

尾翼

❶ 上下對摺。

❷ 左右對摺。

❸ 沿著虛線摺疊。

❹ 翻面。

❺ 「尾翼」完成了！
請做出 2 份。

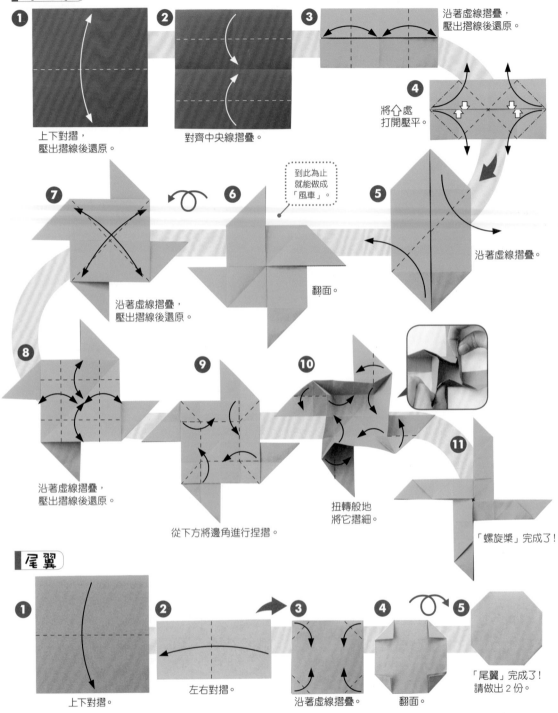

組裝方式

在「尾翼」塗上黏膠，加以黏合。

黏膠

將「螺旋槳」放在「主體」上，中間插入牙籤。也可以用黏膠黏上去。

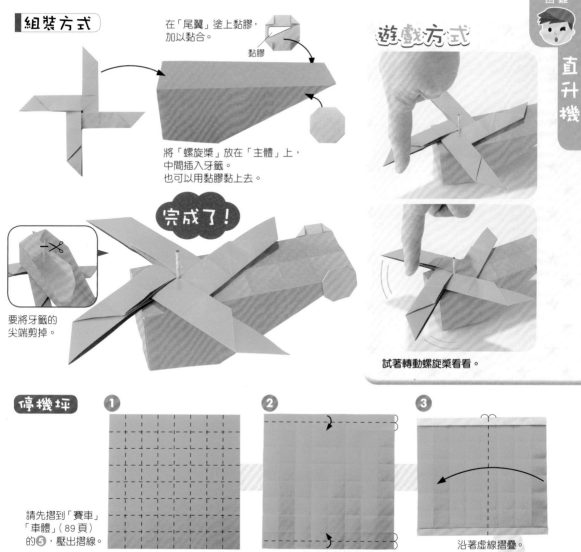

遊戲方式

完成了！

要將牙籤的尖端剪掉。

試著轉動螺旋槳看看。

停機坪

請先摺到「賽車」「車體」（89頁）的❺，壓出摺線。

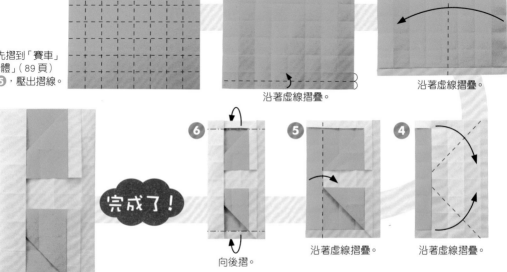

② 沿著虛線摺疊。

③ 沿著虛線摺疊。

④ 沿著虛線摺疊。

⑤ 沿著虛線摺疊。

⑥ 向後摺。

完成了！

飛機

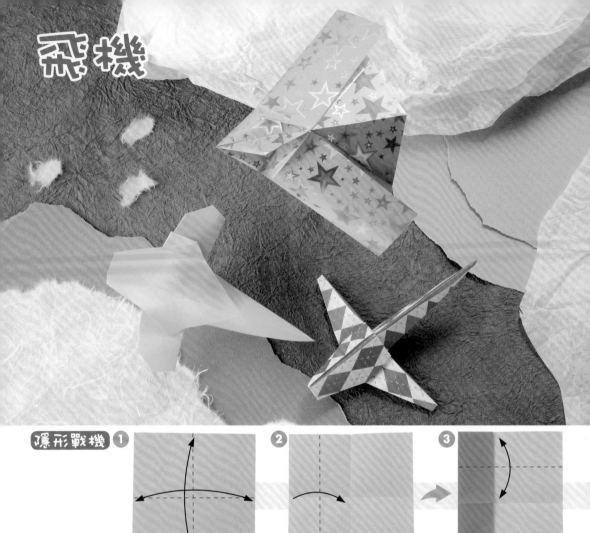

隱形戰機 ①

上下左右對摺，
壓出摺線後還原。

②

對齊中央線摺疊。

③

對齊中央線摺疊，
壓出摺線後還原。

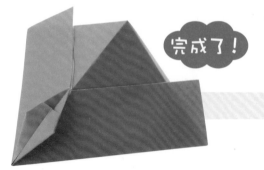

完成了！

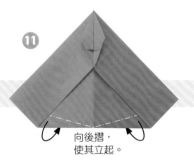⑪

向後摺，
使其立起。

摺出不同的花樣！

雲 和飛機擺在一起做裝飾吧！

1 上下對摺，
壓出摺線後還原。

2 對齊中央線摺疊。

3 向後摺。

4 沿著虛線摺疊。

5 向後摺。

6 向後摺。

完成了！

4 將⇦處打開壓平。

5 將⇧處打開壓平。

6 改變方向。
⑦～⑧為放大圖。

7 沿著虛線摺疊。

8 向後摺。

9 沿著虛線摺疊。

10 沿著中央線稍微向後摺。

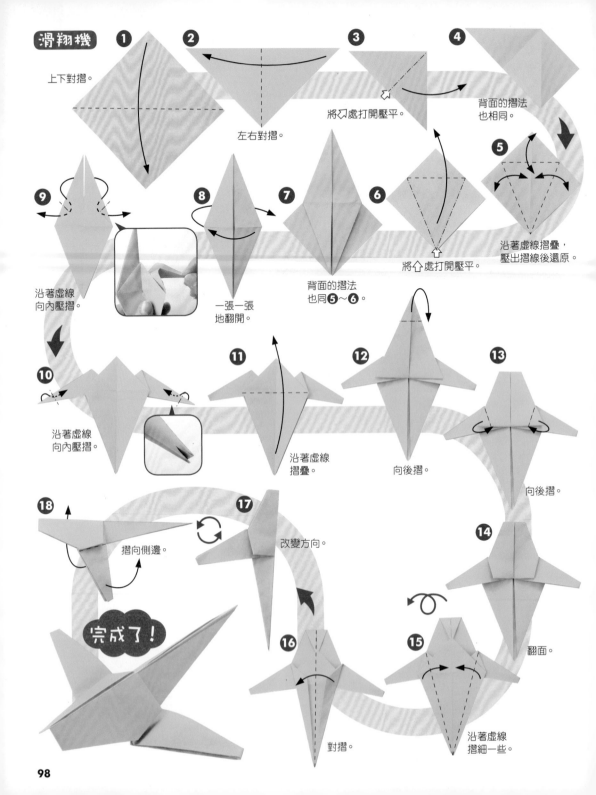

滑翔機

① 上下對摺。

② 左右對摺。

③ 將 ◁ 處打開壓平。

④ 背面的摺法也相同。

⑤ 沿著虛線摺疊,壓出摺線後還原。

⑥ 將 ⇧ 處打開壓平。

⑦ 背面的摺法也同⑤～⑥。

⑧ 一張一張地翻開。

⑨ 沿著虛線向內壓摺。

⑩ 沿著虛線向內壓摺。

⑪ 沿著虛線摺疊。

⑫ 向後摺。

⑬ 向後摺。

⑭

⑮ 沿著虛線摺細一些。

⑯ 對摺。

⑰ 改變方向。

翻面。

⑱ 摺向側邊。

完成了!

98

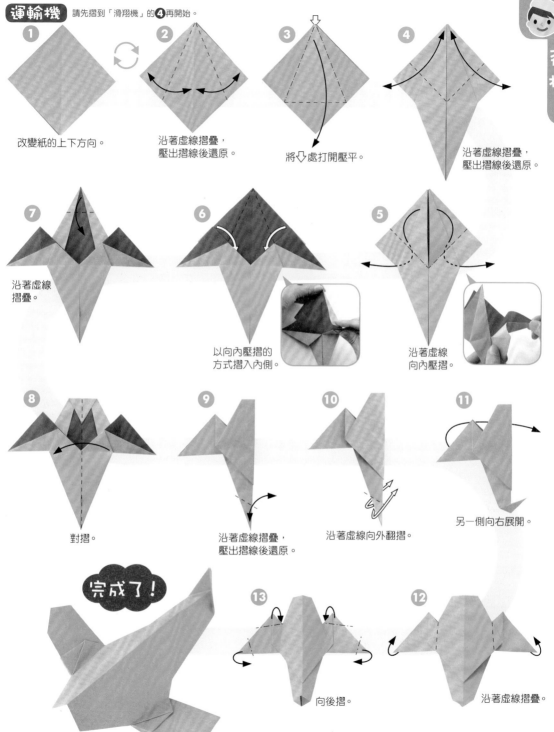

運輸機 請先摺到「滑翔機」的 **4** 再開始。

1 改變紙的上下方向。

2 沿著虛線摺疊，壓出摺線後還原。

3 將 ⇩ 處打開壓平。

4 沿著虛線摺疊，壓出摺線後還原。

7 沿著虛線摺疊。

6 以向內壓摺的方式摺入內側。

5 沿著虛線向內壓摺。

8 對摺。

9 沿著虛線摺疊，壓出摺線後還原。

10 沿著虛線向外翻摺。

11 另一側向右展開。

完成了！

13 向後摺。

12 沿著虛線摺疊。

電車
新幹線

紙張尺寸
鐵軌…半張大小
新幹線（車頭、車廂）…正常尺寸
　　　（連結器）…4分之1大小的一半
用具 剪刀、黏膠

鐵軌

1 上下對摺，壓出摺線後還原。

2 對齊中央線摺疊。

3 對齊中央線摺疊。

4 打開回到 **2** 的形狀。

5 沿著虛線摺疊。

6 沿著虛線做階梯摺。

7 稍微拉開使其延伸。

8 多做幾份。

9 彼此插入連接。

完成了！

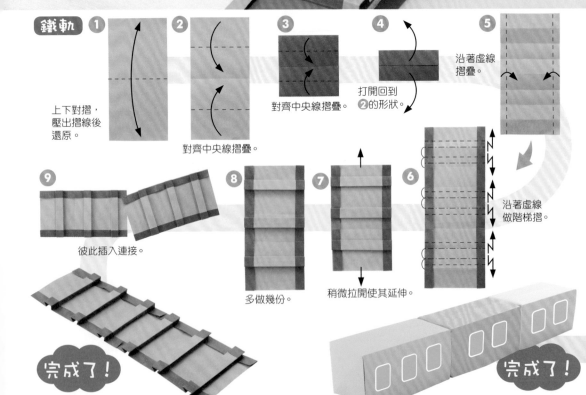

完成了！

電車 | 車頭

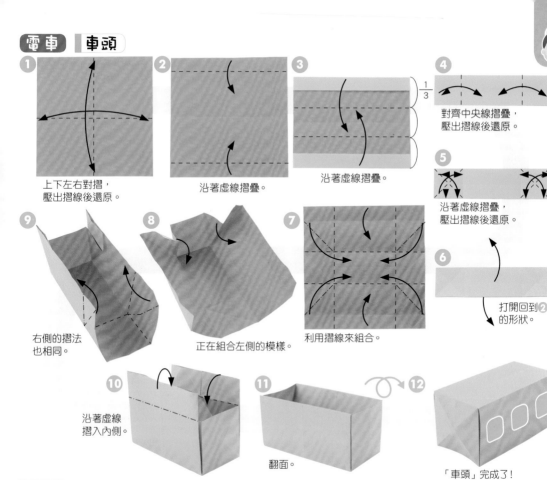

① 上下左右對摺，壓出摺線後還原。

② 沿著虛線摺疊。

③ 沿著虛線摺疊。
1/3

④ 對齊中央線摺疊，壓出摺線後還原。

⑤ 沿著虛線摺疊，壓出摺線後還原。

⑥ 打開回到②的形狀。

⑦ 利用摺線來組合。

⑧ 正在組合左側的模樣。

⑨ 右側的摺法也相同。

⑩ 沿著虛線摺入內側。

⑪ 翻面。

⑫ 「車頭」完成了！畫上窗戶。

車廂　請先摺到「車頭」的⑨再開始。

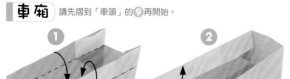

① 沿著虛線摺入內側。

② 利用摺線來組合。

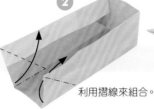

③ 黏膠　塗上黏膠固定。

黏膠

④ 沿著虛線摺疊。

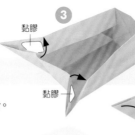

連結方式

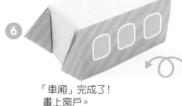

在「車頭」後面的縫隙中插入「車廂」，加以連結。

⑥ 「車廂」完成了！畫上窗戶。

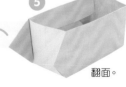

⑤ 翻面。

101

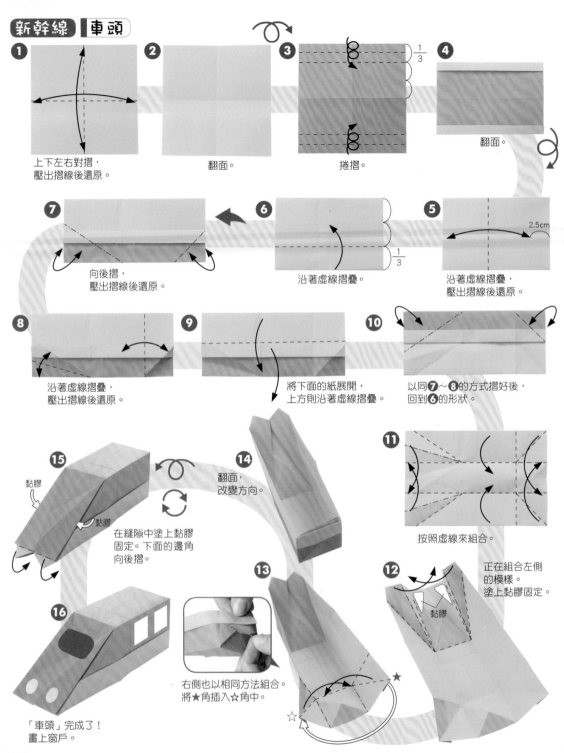

1 上下左右對摺，壓出摺線後還原。

2 翻面。

3 捲摺。

1/3

4 翻面。

5 沿著虛線摺疊，壓出摺線後還原。 2.5cm

6 沿著虛線摺疊。 1/3

7 向後摺，壓出摺線後還原。

8 沿著虛線摺疊，壓出摺線後還原。

9 將下面的紙展開，上方則沿著虛線摺疊。

10 以同7～8的方式摺好後，回到6的形狀。

11 按照虛線來組合。

12 黏膠 正在組合左側的模樣。塗上黏膠固定。

13 右側也以相同方法組合。將★角插入☆角中。

14 翻面，改變方向。

15 黏膠 黏膠 在縫隙中塗上黏膠固定。下面的邊角向後摺。

16 「車頭」完成了！畫上窗戶。

車廂 請先摺到「車頭」的❹再開始。

① 沿著虛線摺疊。 $\frac{1}{3}$

② 沿著虛線摺疊，壓出摺線後還原。

③ 沿著虛線摺疊，壓出摺線後還原。

④ 打開回到❶的形狀。

⑤ 利用摺線來組合。

⑥ 正在組合的模樣。翻面。

⑦ 沿著虛線摺疊，插入固定。

⑧ 以相同方式組合。

連結器

① 上下對摺，壓出摺線後還原。

② 沿著虛線摺疊。 $\frac{1}{3}$

③ 上方捲摺，下方沿著虛線摺疊。 $\frac{1}{3}$

④ 沿著虛線摺疊，使其立起。

⑤ 「連結器」完成了！

連結方式

① 將「連結器」的一端插入「車頭」後方的縫隙中。

② 正在插入的模樣。

③ 另一端則插入「車廂」前方的縫隙中。

④ 一輛一輛地連結起來。

⑨ 「車廂」完成了！畫上窗戶。

完成了！

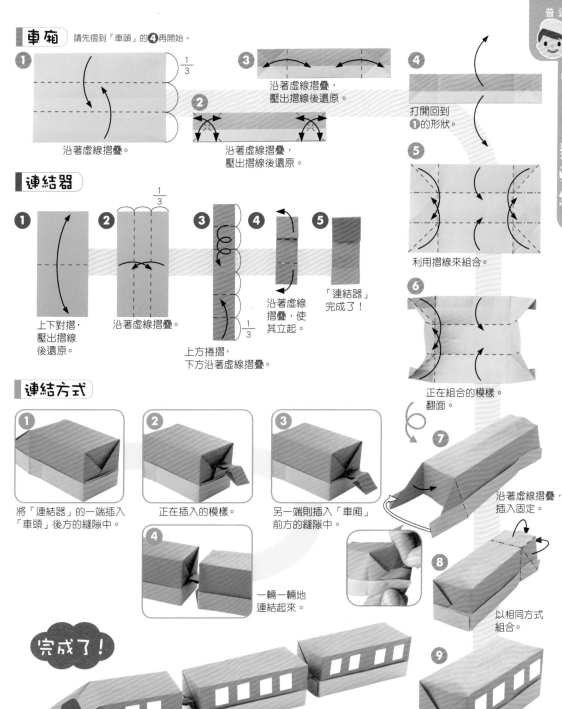

消防車

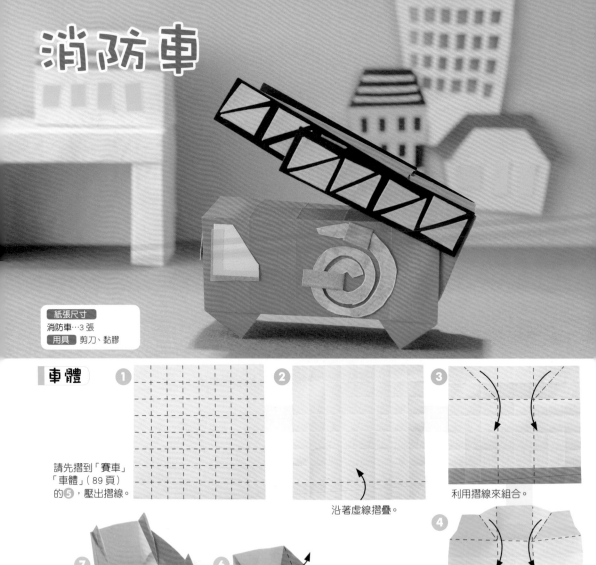

紙張尺寸
消防車…3 張
用具 剪刀、黏膠

車體

① 請先摺到「賽車」「車體」（89 頁）的⑤，壓出摺線。

② 沿著虛線摺疊。

③ 利用摺線來組合。

④ 正在組合的模樣。

⑤ 沿著虛線摺入內側。

⑥ 沿著虛線摺疊。

⑦ 翻面。

「車體」完成了！畫上窗戶。

雲梯1

1 請先摺到「賽車」「車體」（89頁）的5，壓出摺線。

2 沿著虛線摺疊。

3 向後捲摺。

4 利用摺線來組合。

5 正在組合的模樣。

6 翻面。

7 「雲梯1」完成了！

雲梯2

與「雲梯1」的1相同，壓出摺線後，剪成一半再開始。

1 捲摺。

2 向後摺，使其立起。

3 「雲梯2」完成了！

組裝方式

1 黏膠

將「雲梯1」塗上黏膠，插入「車體」後方，黏合固定。

2 將「雲梯2」插入「雲梯1」的縫隙中。

完成了！

遊戲方式

「雲梯2」可以伸縮喲！來挑戰看看能夠連接幾個吧！

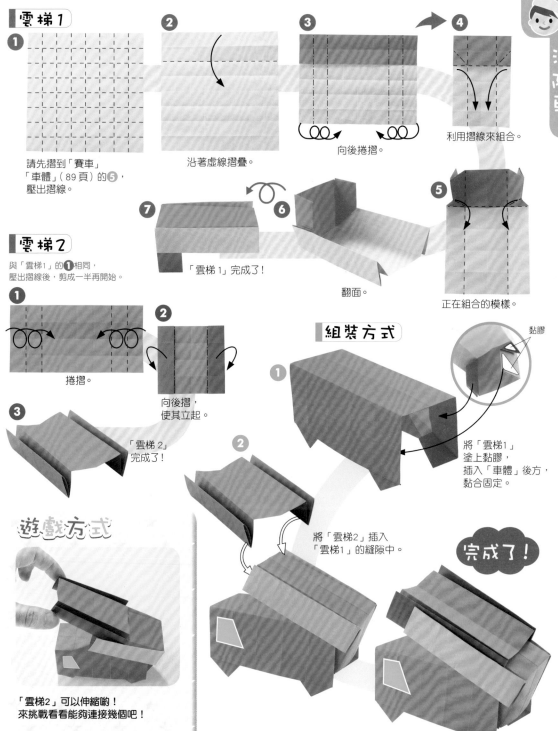

挖土機
卡車

紙張尺寸
挖土機（履帶）⋯正常尺寸、2 張
　　　（怪手）⋯半張大小、1 張
　　　（駕駛席）⋯正常尺寸、1 張
卡車⋯2 張
用具 剪刀、黏膠

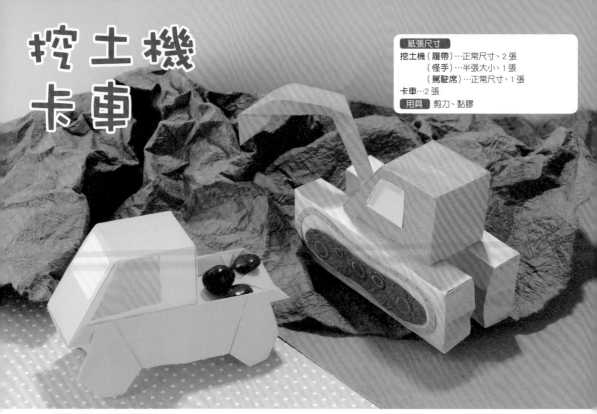

① 請先摺到「賽車」「車體」（89頁）的 **5**，壓出摺線。

② 沿著虛線摺疊。

③ 沿著虛線摺疊。

④ 利用摺線來組合。

⑧「履帶」完成了！製作 2 份。

⑦ 翻面。

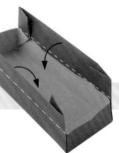

⑥ 沿著虛線摺入內側。

⑤ 正在組合的模樣。

怪手

①
上下左右對摺，
壓出摺線後還原。

②
對齊中央線摺疊，
壓出摺線後還原。

③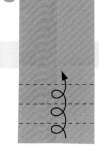
捲摺。

④
全部展開。

⑤
沿著虛線摺疊。

⑪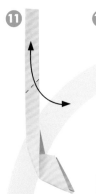
沿著虛線摺疊，
壓出摺線後還原。

⑩
向後對摺。

⑨
沿著虛線摺疊。

⑧
沿著虛線摺疊，
打開。

⑦
摺入內側。

⑥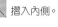
對齊中央線摺疊。

⑫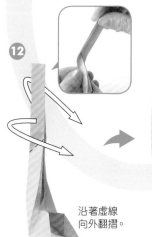
沿著虛線
向外翻摺。

⑬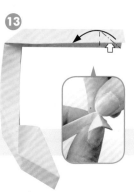
將⇧處打開壓平。

⑭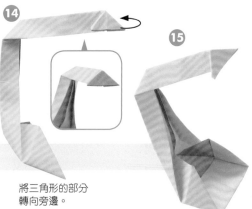
將三角形的部分
轉向旁邊。

⑮
「怪手」完成了！

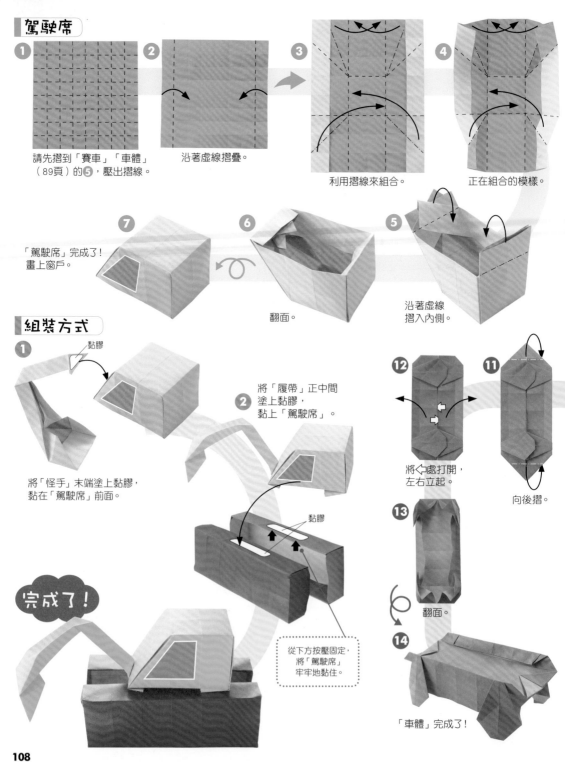

駕駛席

1 請先摺到「賽車」「車體」（89頁）的**5**，壓出摺線。

2 沿著虛線摺疊。

3 利用摺線來組合。

4 正在組合的模樣。

5 沿著虛線摺入內側。

6 翻面。

7 「駕駛席」完成了！畫上窗戶。

組裝方式

1 黏膠

將「怪手」末端塗上黏膠，黏在「駕駛席」前面。

2 將「履帶」正中間塗上黏膠，黏上「駕駛席」。

黏膠

從下方按壓固定，將「駕駛席」牢牢地黏住。

完成了！

11 向後摺。

12 將↩處打開，左右立起。

13 翻面。

14 「車體」完成了！

卡車 ▌車體

① 請先摺到「賽車」「車體」（89頁）的**⑤**，壓出摺線。

② 對齊中央線摺疊。

③ 沿著虛線摺疊，壓出摺線後還原。

④ 將⇩處打開壓平。

⑤ 將⇨處打開壓平。

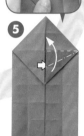
⑨ 向後摺。其他4個地方的摺法也相同。

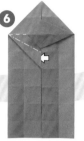
⑧ ⑨為放大圖。

⑦ 下面的摺法也同**③～⑥**。

⑥ 左側的摺法也相同。

⑩ 向後摺。

組裝方式

將「車體」塗上黏膠，黏上「駕駛席」（作法在108頁）。

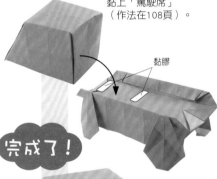

黏膠

完成了！

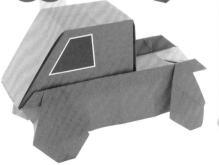

摺出不同的花樣！
貨物

① 請先摺到「賽車」「車體」（89頁）的**⑤**，壓出摺線，沿著虛線摺疊。

② 利用摺線來組合。

③ 正在組合的模樣。

④ 沿著虛線摺入內側。

⑤ 翻面。

⑥ 「貨物」完成了！放在「卡車」上。

完成了！

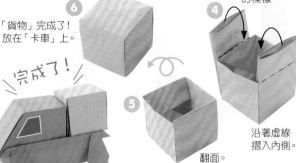

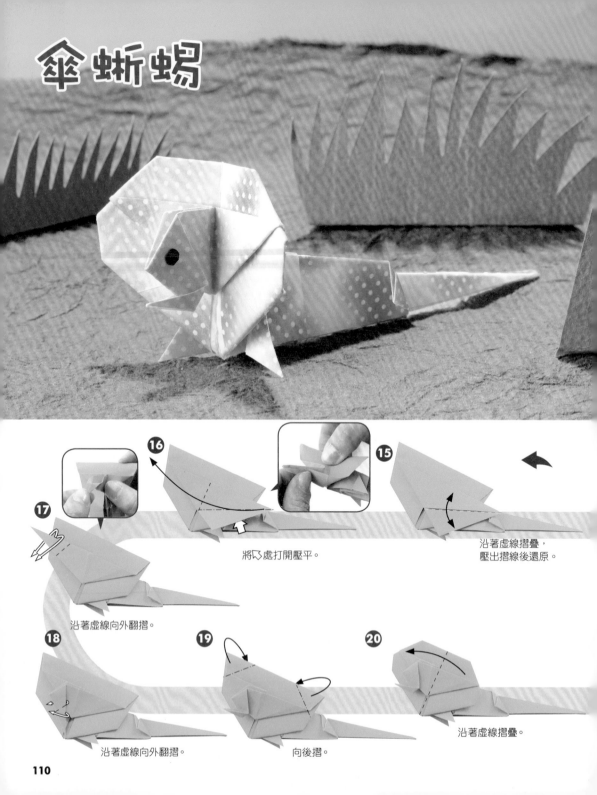

傘蜥蜴

16

15

沿著虛線摺疊，
壓出摺線後還原。

將⇩處打開壓平。

17

沿著虛線向外翻摺。

18

沿著虛線向外翻摺。

19

向後摺。

20

沿著虛線摺疊。

❶

上下對摺，
壓出摺線後還原。

❷

對齊中央線摺疊。

❸

對齊中央線摺疊。

❹

從➔處將紙拉出，
沿著虛線摺疊。

❼

沿著虛線做階梯摺。

❻

向後摺。

❺

沿著虛線摺疊。

❽

向後對摺。

❾

沿著虛線摺疊。背面也相同。

❿

沿著虛線摺疊。背面也相同。

⓮

沿著虛線摺疊。

⓭

沿著虛線摺疊。

⓬

打開上面的 1 張紙。

⓫

沿著虛線向內壓摺。

㉑

向旁邊展開。

㉒

拉向前方。
背面也相同。

完成了！

畫上眼睛。

111

長臂猿

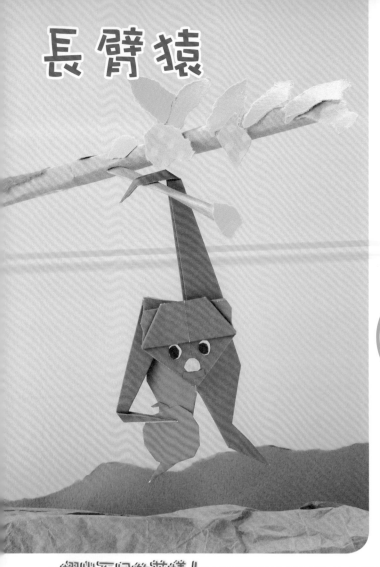

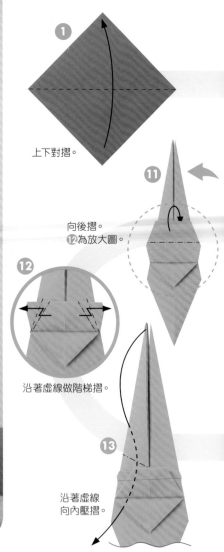

① 上下對摺。

⑪ 向後摺。
⑫為放大圖。

⑫ 沿著虛線做階梯摺。

⑬ 沿著虛線向內壓摺。

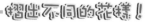

摺出不同的花樣！

蘋果

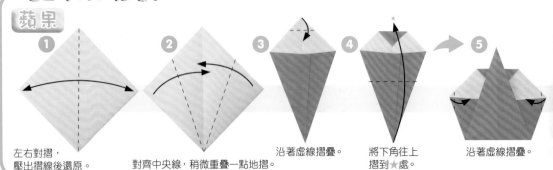

① 左右對摺，
壓出摺線後還原。

② 對齊中央線，稍微重疊一點地摺。

③ 沿著虛線摺疊。

④ 將下角往上摺到★處。

⑤ 沿著虛線摺疊。

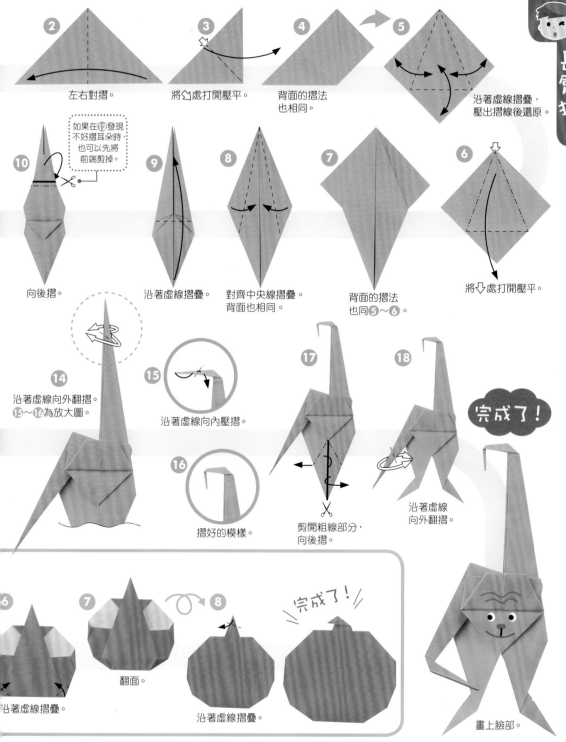

② 左右對摺。

③ 將⤺處打開壓平。

④ 背面的摺法
也相同。

⑤ 沿著虛線摺疊，
壓出摺線後還原。

如果在⑫發現
不好摺耳朵時，
也可以先將
前端剪掉。

⑩ 向後摺。

⑨ 沿著虛線摺疊。

⑧ 對齊中央線摺疊。
背面也相同。

⑦ 背面的摺法
也同⑤～⑥。

⑥ 將⤵處打開壓平。

⑭ 沿著虛線向外翻摺。
⑮～⑯為放大圖。

⑮ 沿著虛線向內壓摺。

⑯ 摺好的模樣。

⑰ 剪開粗線部分，
向後摺。

⑱ 沿著虛線
向外翻摺。

完成了！

⑥ 沿著虛線摺疊。

⑦ 翻面。

⑧ 沿著虛線摺疊。

完成了！

畫上臉部。

小貓熊

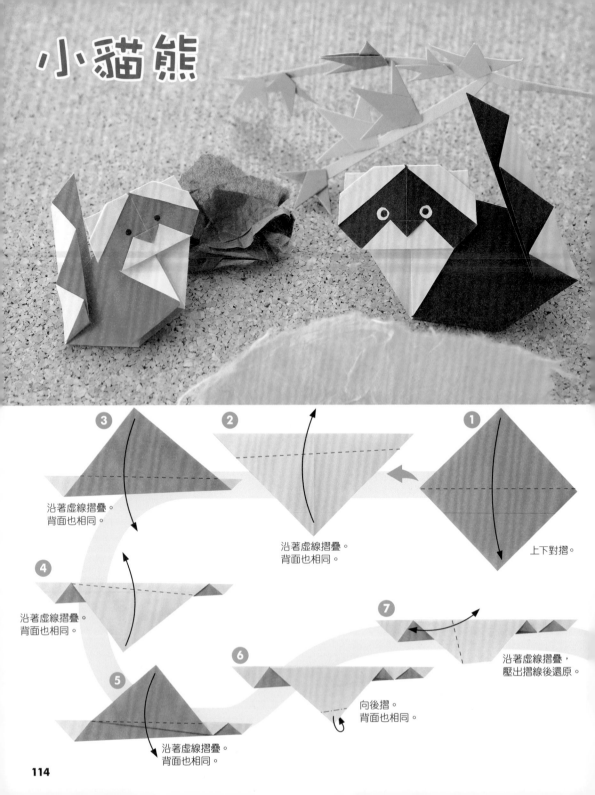

① 上下對摺。

② 沿著虛線摺疊。
背面也相同。

③ 沿著虛線摺疊。
背面也相同。

④ 沿著虛線摺疊。
背面也相同。

⑤ 沿著虛線摺疊。
背面也相同。

⑥ 向後摺。
背面也相同。

⑦ 沿著虛線摺疊，
壓出摺線後還原。

摺出不同的花樣！

竹葉

1 上下對摺。

2 沿著虛線摺疊。 1/3

3 沿著虛線摺疊。

4 沿著虛線摺疊。

5 沿著虛線摺疊。

6 翻面。

完成了！

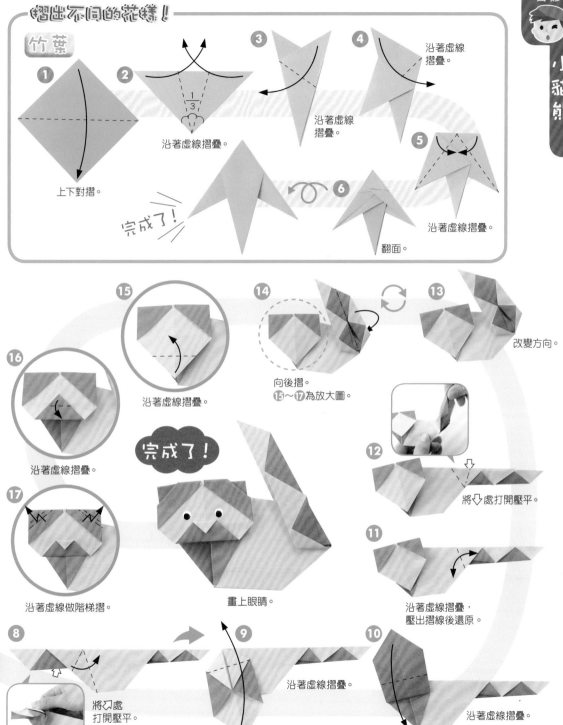

15 沿著虛線摺疊。

14 向後摺。 15~17為放大圖。

13 改變方向。

16 沿著虛線摺疊。

完成了！

12 將⇩處打開壓平。

17 沿著虛線做階梯摺。

畫上眼睛。

11 沿著虛線摺疊，壓出摺線後還原。

8 將⇧處打開壓平。

9 沿著虛線摺疊。

10 沿著虛線摺疊。

115

獅子

紙張尺寸
母獅…正常尺寸
鬃毛…4分之1大小
用具 剪刀

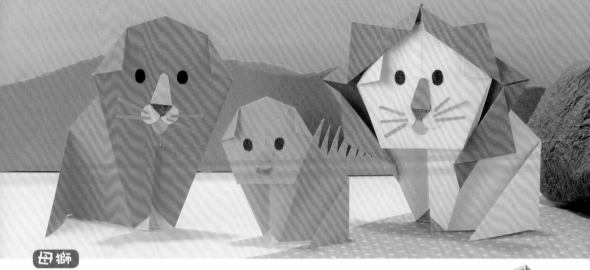

母獅

❶ 上下對摺，
壓出摺線後還原。

❷ 對齊中央線
摺疊。

❸ 對摺。

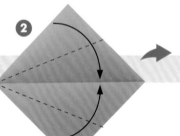

❹ 沿著虛線摺疊，
壓出摺線後還原。

❺ 將刀處打開壓平。

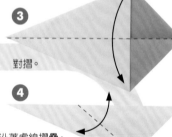

❼ 摺入內側。

❻ 改變方向。

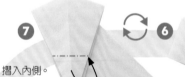

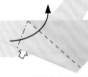

❽ 沿著虛線摺疊。

❾ 沿著虛線摺疊。

畫上臉部。

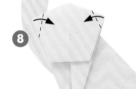

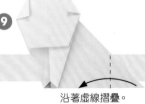

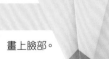

完成了！

 

簡單 獅子











摺出不同的花樣！

試著加上各種變化吧！

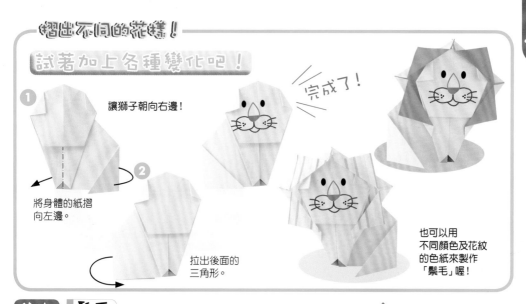

① 讓獅子朝向右邊！

將身體的紙摺向左邊。

② 拉出後面的三角形。

完成了！

也可以用不同顏色及花紋的色紙來製作「鬃毛」喔！

公獅 ｜鬃毛

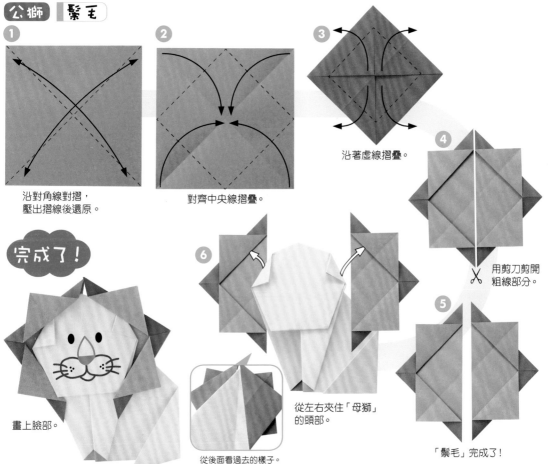

① 沿對角線對摺，壓出摺線後還原。

② 對齊中央線摺疊。

③ 沿著虛線摺疊。

④ 用剪刀剪開粗線部分。

⑤ 「鬃毛」完成了！

⑥ 從左右夾住「母獅」的頭部。

完成了！

畫上臉部。

從後面看過去的樣子。

小狗・狗屋

紙張尺寸
骨頭…半張大小
用具 剪刀

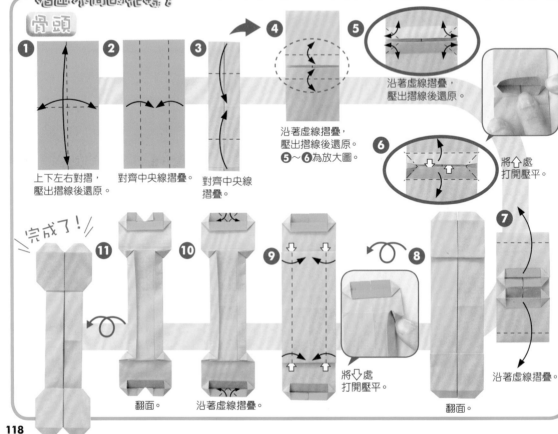

摺出不同的花樣！

骨頭

① 上下左右對摺，壓出摺線後還原。

② 對齊中央線摺疊。

③ 對齊中央線摺疊。

④ 沿著虛線摺疊，壓出摺線後還原。⑤～⑥為放大圖。

⑤ 沿著虛線摺疊，壓出摺線後還原。

⑥ 將↑處打開壓平。

⑦ 沿著虛線摺疊。

⑧ 翻面。

⑨ 將↓處打開壓平。

⑩ 沿著虛線摺疊。

⑪ 翻面。

完成了！

118

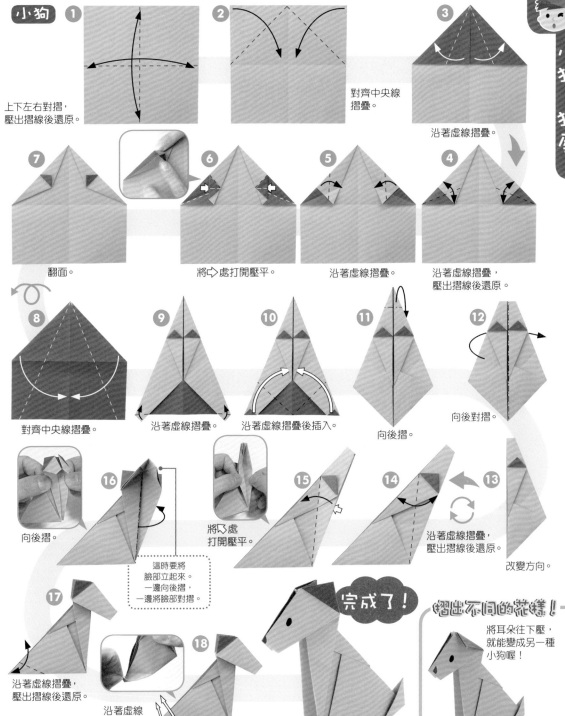

小狗 ①
上下左右對摺，
壓出摺線後還原。

②
對齊中央線
摺疊。

③
沿著虛線摺疊。

⑦
翻面。

⑥
將 ⇨ 處打開壓平。

⑤
沿著虛線摺疊。

④
沿著虛線摺疊，
壓出摺線後還原。

⑧
對齊中央線摺疊。

⑨
沿著虛線摺疊。

⑩
沿著虛線摺疊後插入。

⑪
向後摺。

⑫
向後對摺。

⑯
將 ⇨ 處
打開壓平。

⑮

⑭
沿著虛線摺疊，
壓出摺線後還原。

⑬
改變方向。

向後摺。

這時要將
臉部立起來。
一邊向後摺，
一邊將臉部對摺。

⑰
沿著虛線摺疊，
壓出摺線後還原。

⑱
沿著虛線
向外翻摺。

畫上臉部。

完成了！

摺出不同的花樣！
將耳朵往下壓，
就能變成另一種
小狗喔！

119

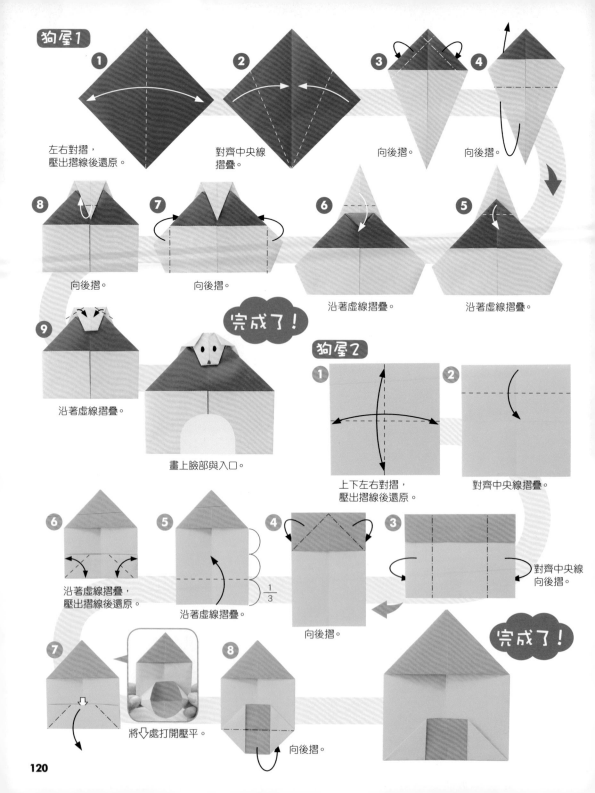

狗屋1

1 左右對摺，
壓出摺線後還原。

2 對齊中央線
摺疊。

3 向後摺。

4 向後摺。

5 沿著虛線摺疊。

6 沿著虛線摺疊。

7 向後摺。

8 向後摺。

9 沿著虛線摺疊。

畫上臉部與入口。

完成了！

狗屋2

1 上下左右對摺，
壓出摺線後還原。

2 對齊中央線摺疊。

3 對齊中央線
向後摺。

4 向後摺。

5 沿著虛線摺疊。

6 沿著虛線摺疊，
壓出摺線後還原。

$\frac{1}{3}$

7 將⇩處打開壓平。

8 向後摺。

完成了！

120

貉・貓頭鷹

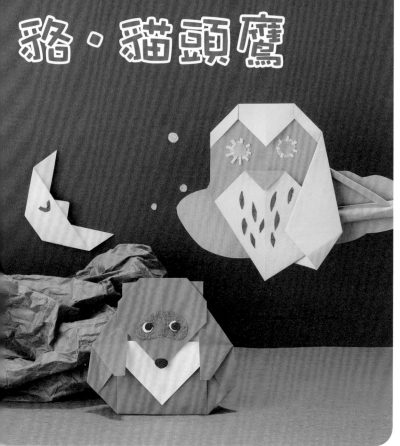

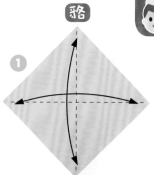

貉

①

上下左右對摺，
壓出摺線後還原。

②

對齊中央線摺疊。

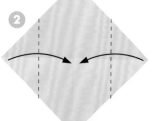

③

對齊中央線
摺疊。

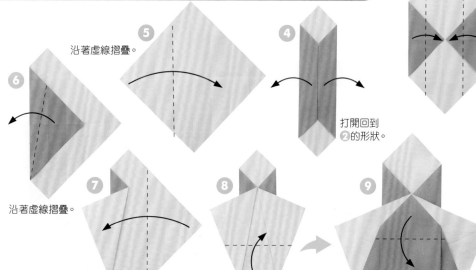

⑤

沿著虛線摺疊。

④

打開回到
②的形狀。

⑥

⑦

沿著虛線摺疊。

右邊的摺法也
同⑤～⑥。

⑧

沿著虛線摺疊。

⑨

沿著虛線摺疊。

接續
下一頁

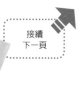

121

接續
上一頁

10 沿著虛線摺疊。

11 沿著虛線摺疊，
壓出摺線後還原。

12 將凹處打開壓平。

13 沿著虛線摺疊。

14 沿著虛線做階梯摺。

15 向後摺。

16 沿著中央線
稍微向後摺。

完成了！

畫上臉部。

摺出不同的花樣！

月亮

1 上下對摺，
壓出摺線後
還原。

2 左右對摺。

3 沿著虛線
摺疊。

4 沿著虛線
摺疊。

翻面。

5

完成了！

畫上臉部。

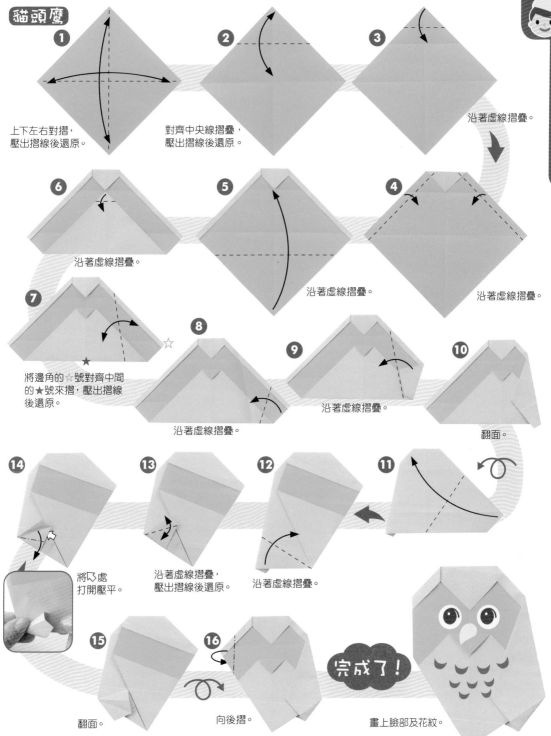

貓頭鷹

1 上下左右對摺，壓出摺線後還原。

2 對齊中央線摺疊，壓出摺線後還原。

3 沿著虛線摺疊。

4 沿著虛線摺疊。

5 沿著虛線摺疊。

6 沿著虛線摺疊。

7 將邊角的☆號對齊中間的★號來摺，壓出摺線後還原。

8 沿著虛線摺疊。

9 沿著虛線摺疊。

10 翻面。

11

12 沿著虛線摺疊。

13 沿著虛線摺疊，壓出摺線後還原。

14 將凸處打開壓平。

15 翻面。

16 向後摺。

完成了！

畫上臉部及花紋。

123

鯨魚・海豚

用具 剪刀

① 上下對摺，壓出摺線後還原。

② 對齊中央線摺疊。

③ 對齊中央線摺疊，壓出摺線後還原。

④ 將 ▷ 處打開壓平。

⑤ 沿著虛線摺疊。

⑥ 沿著虛線摺疊。

⑦ 向後摺。

⑧ 向後摺。

⑨ 向後摺。

⑩ 改變方向。

⑪ 向後摺。

完成了！

畫上眼睛。

124

海豚

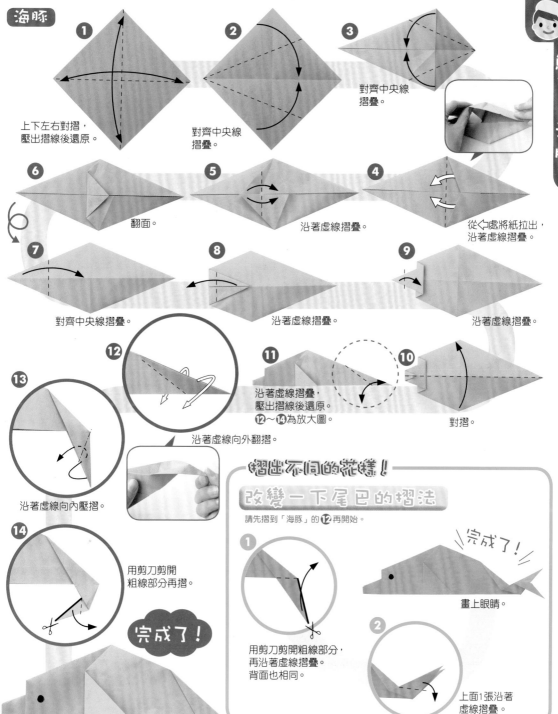

1 上下左右對摺，壓出摺線後還原。

2 對齊中央線摺疊。

3 對齊中央線摺疊。

4 從 ⇦ 處將紙拉出，沿著虛線摺疊。

5 沿著虛線摺疊。

6 翻面。

7 對齊中央線摺疊。

8 沿著虛線摺疊。

9 沿著虛線摺疊。

10 對摺。

11 沿著虛線摺疊，壓出摺線後還原。**12**～**14**為放大圖。

12 沿著虛線向外翻摺。

13 沿著虛線向內壓摺。

14 用剪刀剪開粗線部分再摺。

完成了！

畫上眼睛。

摺出不同的花樣！

改變一下尾巴的摺法

請先摺到「海豚」的**12**再開始。

1 用剪刀剪開粗線部分，再沿著虛線摺疊。背面也相同。

2 上面1張沿著虛線摺疊。

完成了！

畫上眼睛。

125

河馬・小鳥・鱷魚

用具 剪刀

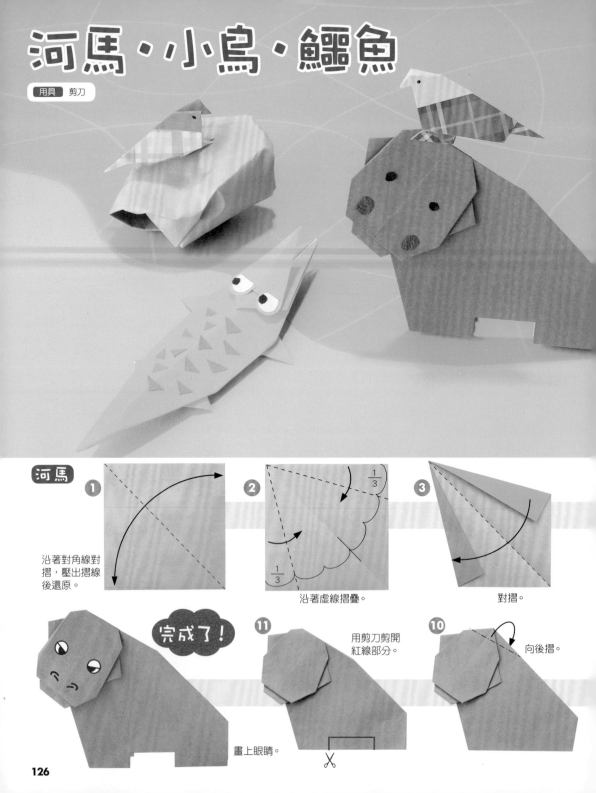

河馬

1 沿著對角線對摺，壓出摺線後還原。

2 沿著虛線摺疊。

1/3　1/3

3 對摺。

完成了！

畫上眼睛。

11 用剪刀剪開紅線部分。

10 向後摺。

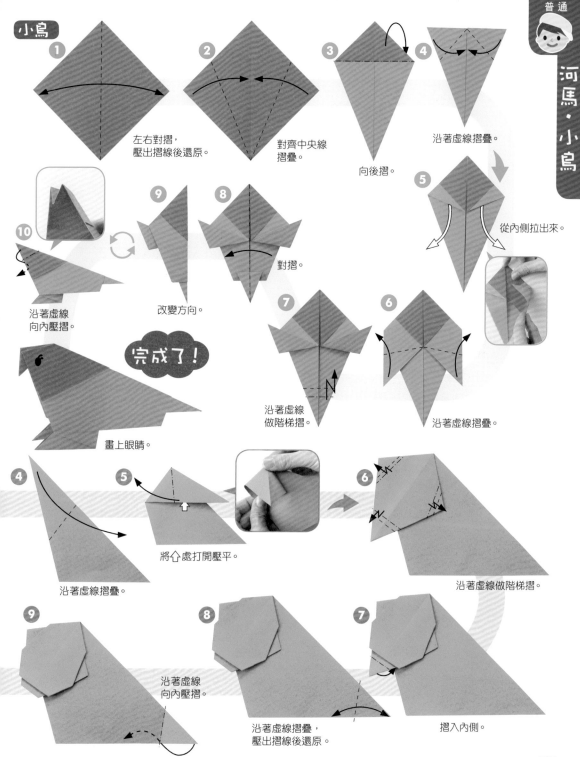

小鳥

1 左右對摺，壓出摺線後還原。

2 對齊中央線摺疊。

3 向後摺。

4 沿著虛線摺疊。

5 從內側拉出來。

6 沿著虛線摺疊。

7 沿著虛線做階梯摺。

8 對摺。

9 改變方向。

10 沿著虛線向內壓摺。

完成了！

畫上眼睛。

4 沿著虛線摺疊。

5 將⇧處打開壓平。

6 沿著虛線做階梯摺。

7 摺入內側。

8 沿著虛線摺疊，壓出摺線後還原。

9 沿著虛線向內壓摺。

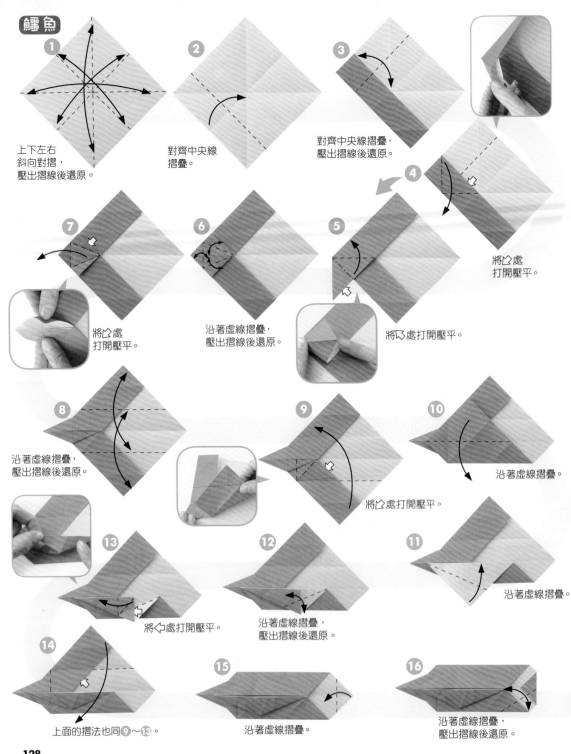

鱷魚

1 上下左右
斜向對摺，
壓出摺線後還原。

2 對齊中央線
摺疊。

3 對齊中央線摺疊，
壓出摺線後還原。

4 將∿處
打開壓平。

5 將∿處打開壓平。

6 沿著虛線摺疊，
壓出摺線後還原。

7 將∿處
打開壓平。

8 沿著虛線摺疊，
壓出摺線後還原。

9 將∿處打開壓平。

10 沿著虛線摺疊。

11 沿著虛線摺疊。

12 沿著虛線摺疊，
壓出摺線後還原。

13 將∿處打開壓平。

14 上面的摺法也同9～13。

15 沿著虛線摺疊。

16 沿著虛線摺疊，
壓出摺線後還原。

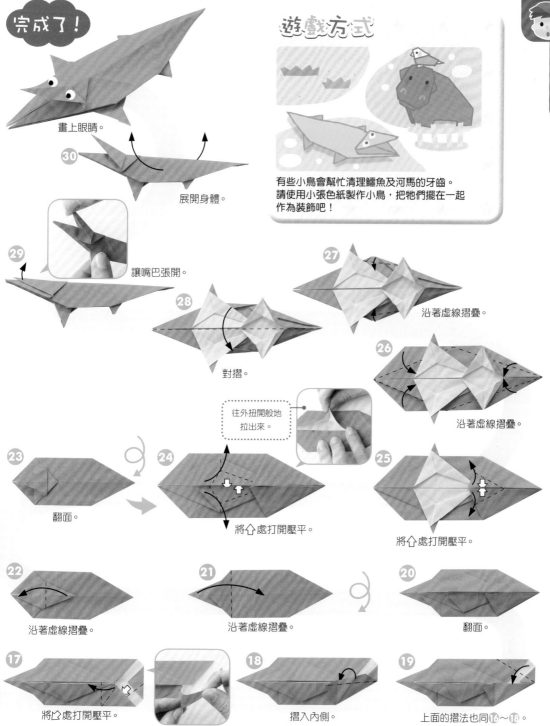

完成了！

畫上眼睛。

30 展開身體。

29 讓嘴巴張開。

遊戲方式

有些小鳥會幫忙清理鱷魚及河馬的牙齒。
請使用小張色紙製作小鳥，把牠們擺在一起
作為裝飾吧！

27 沿著虛線摺疊。

28 對摺。

26 沿著虛線摺疊。

往外扭開般地
拉出來。

23 翻面。

24 將⇧處打開壓平。

25 將⇧處打開壓平。

22 沿著虛線摺疊。

21 沿著虛線摺疊。

20 翻面。

17 將⇧處打開壓平。

摺入內側。

18

19 上面的摺法也同⑯～⑱。

鯊魚・鰩魚

上下對摺。

①①

⑫

下面1張紙向後摺。

抓住左邊紙張
的末端，
使其錯開。

⑬

對摺。

完成了！

畫上眼睛。

⑮

沿著虛線向外翻摺。

⑭

改變方向。

完成了！

畫上眼睛。

①①

將後面的
紙向右打開。

⑩

將尾巴摺彎。

⑨

對摺。

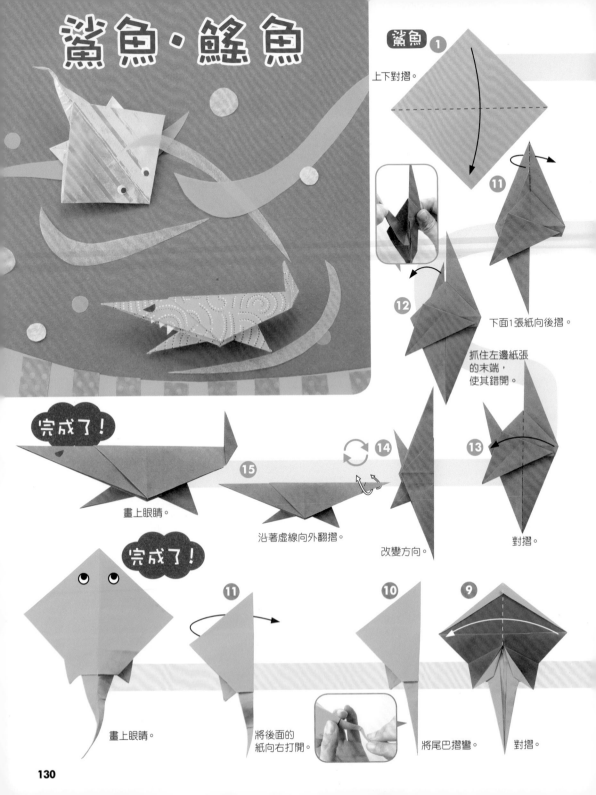

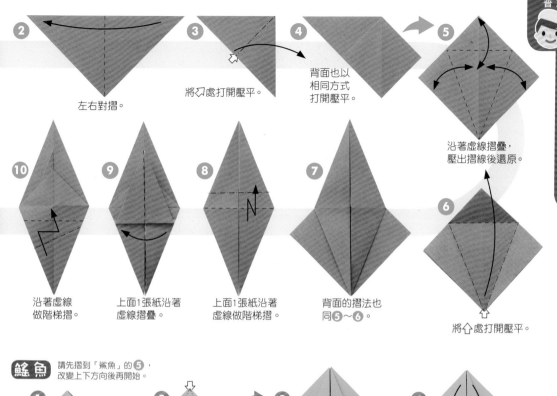

② 左右對摺。

③ 將☐處打開壓平。

④ 背面也以相同方式打開壓平。

⑤ 沿著虛線摺疊，壓出摺線後還原。

⑩ 沿著虛線做階梯摺。

⑨ 上面1張紙沿著虛線摺疊。

⑧ 上面1張紙沿著虛線做階梯摺。

⑦ 背面的摺法也同⑤～⑥。

⑥ 將⇧處打開壓平。

鰩魚 請先摺到「鯊魚」的⑤，改變上下方向後再開始。

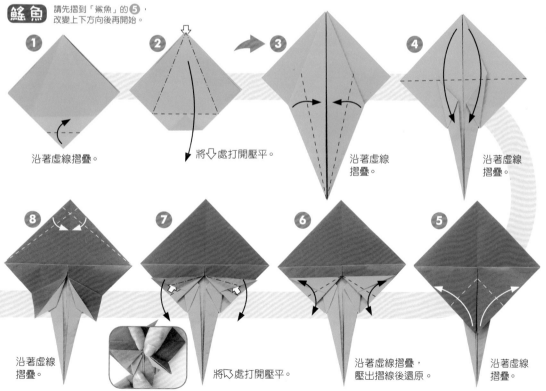

❶ 沿著虛線摺疊。

❷ 將⇩處打開壓平。

❸ 沿著虛線摺疊。

❹ 沿著虛線摺疊。

❽ 沿著虛線摺疊。

❼ 將☐處打開壓平。

❻ 沿著虛線摺疊，壓出摺線後還原。

❺ 沿著虛線摺疊。

蚱蜢・螳螂 獨角仙

道具 はさみ

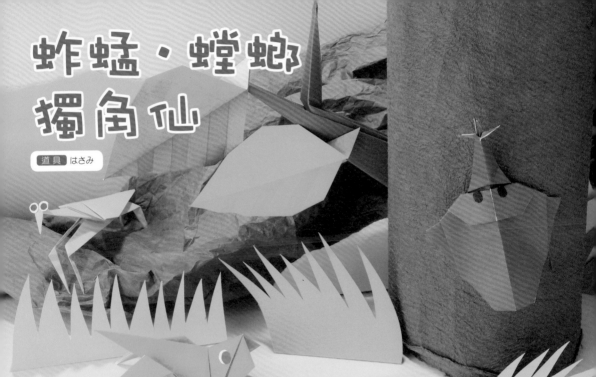

蚱蜢

請先摺到「螳螂」的 **7** 再開始。

1 稍微超出中央線地往下摺。

2 翻面。

3 沿著虛線摺疊。

4

5 向後對摺。
改變方向。

6 將上面1張紙往上拉。

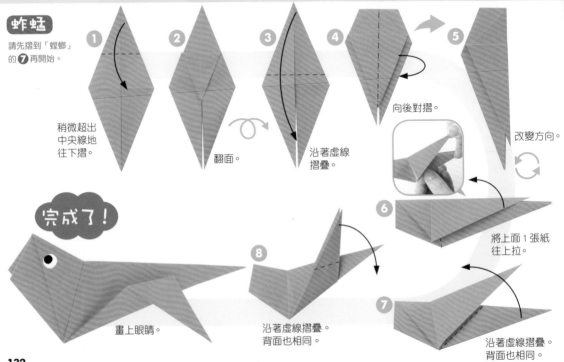

完成了! 畫上眼睛。

8 沿著虛線摺疊。背面也相同。

7 沿著虛線摺疊。背面也相同。

蚱蜢、螳螂

螳螂

① 上下對摺。

② 左右對摺。

③ 將↖處打開壓平。

④ 背面的摺法也相同。

⑤ 沿著虛線摺疊，壓出摺線後還原。

⑥ 將⇧處打開壓平。

⑦ 背面的摺法也同**⑤**～**⑥**。

⑧ 對齊中央線摺疊。背面也相同。

⑨ 沿著虛線摺疊。

⑩ 向後摺。

⑪ 沿著虛線做階梯摺。

⑫ 改變方向，翻面。

⑬ 用剪刀剪開粗線部分。

⑭ 沿著虛線摺疊。

⑮ 對摺。

⑯ 摺向內側。背面也相同。

畫上眼睛。

完成了！

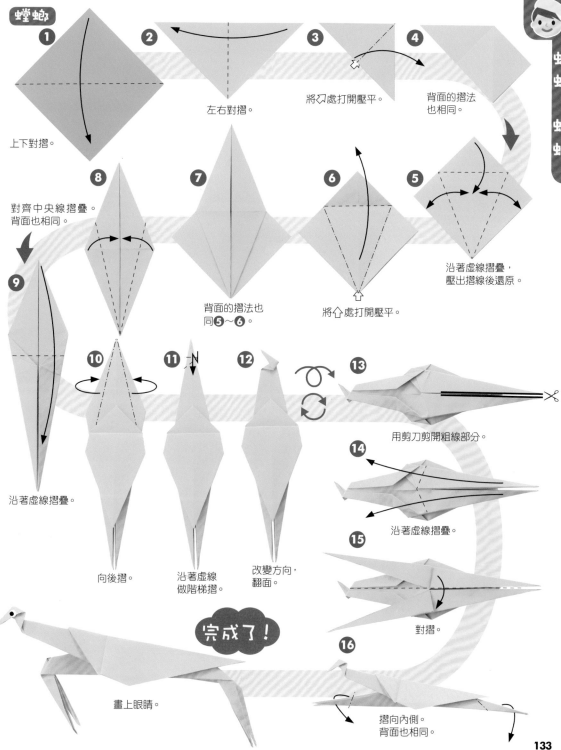

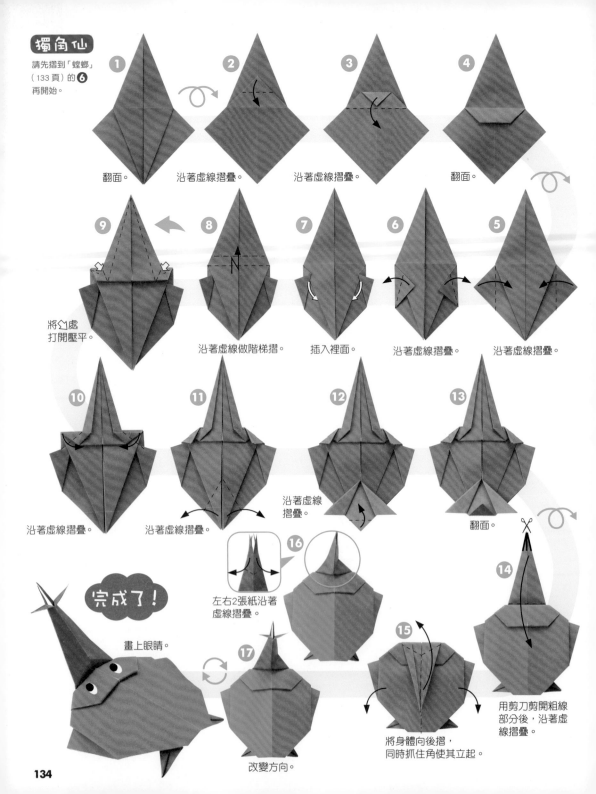

① 翻面。

② 沿著虛線摺疊。

③ 沿著虛線摺疊。

④ 翻面。

⑨ 將凹處打開壓平。

⑧ 沿著虛線做階梯摺。

⑦ 插入裡面。

⑥ 沿著虛線摺疊。

⑤ 沿著虛線摺疊。

⑩ 沿著虛線摺疊。

⑪ 沿著虛線摺疊。

⑫ 沿著虛線摺疊。

⑬ 翻面。

⑭ 用剪刀剪開粗線部分後，沿著虛線摺疊。

⑮ 將身體向後摺，同時抓住角使其立起。

⑯ 左右2張紙沿著虛線摺疊。

⑰ 改變方向。

完成了！ 畫上眼睛。

摺出不同的花樣！

樹枝 製作「樹枝」及「樹葉」，與昆蟲一起裝飾吧！

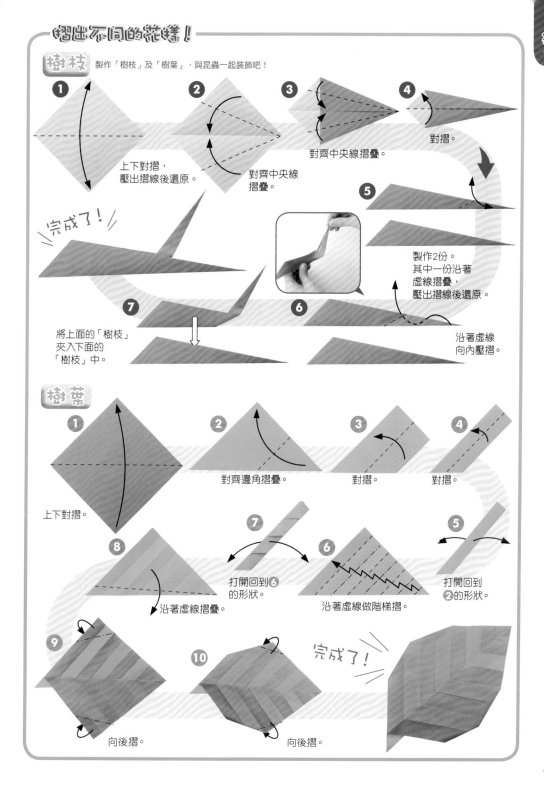

①
上下對摺，
壓出摺線後還原。

②
對齊中央線
摺疊。

③
對齊中央線摺疊。

④
對摺。

⑤
製作2份。
其中一份沿著
虛線摺疊，
壓出摺線後還原。

⑥
沿著虛線
向內壓摺。

⑦
將上面的「樹枝」
夾入下面的
「樹枝」中。

完成了！

樹葉

①
上下對摺。

②
對齊邊角摺疊。

③
對摺。

④
對摺。

⑤
打開回到
②的形狀。

⑥
沿著虛線做階梯摺。

⑦
打開回到⑥
的形狀。

⑧
沿著虛線摺疊。

⑨
向後摺。

⑩
向後摺。

完成了！

蜻蜓・螯蝦

用具 剪刀

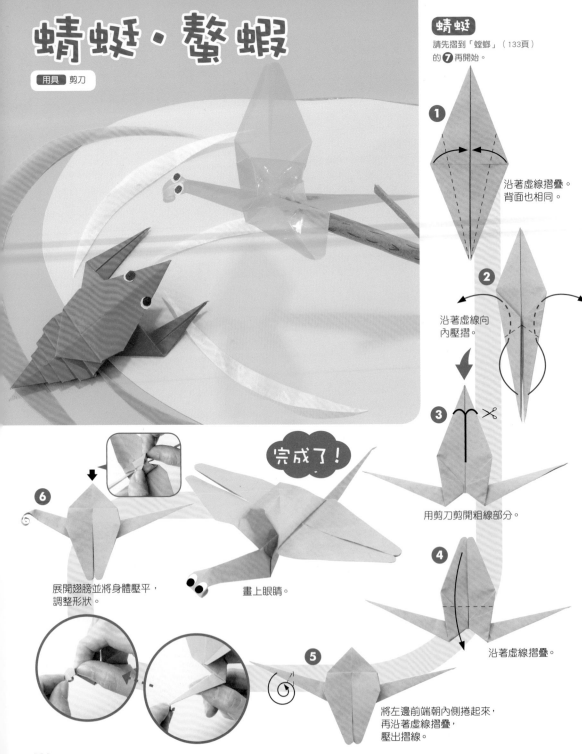

蜻蜓
請先摺到「螳螂」（133頁）
的 **7** 再開始。

1 沿著虛線摺疊。
背面也相同。

2 沿著虛線向
內壓摺。

3 用剪刀剪開粗線部分。

4 沿著虛線摺疊。

5 將左邊前端朝內側捲起來，
再沿著虛線摺疊，
壓出摺線。

6 展開翅膀並將身體壓平，
調整形狀。

完成了！

畫上眼睛。

136

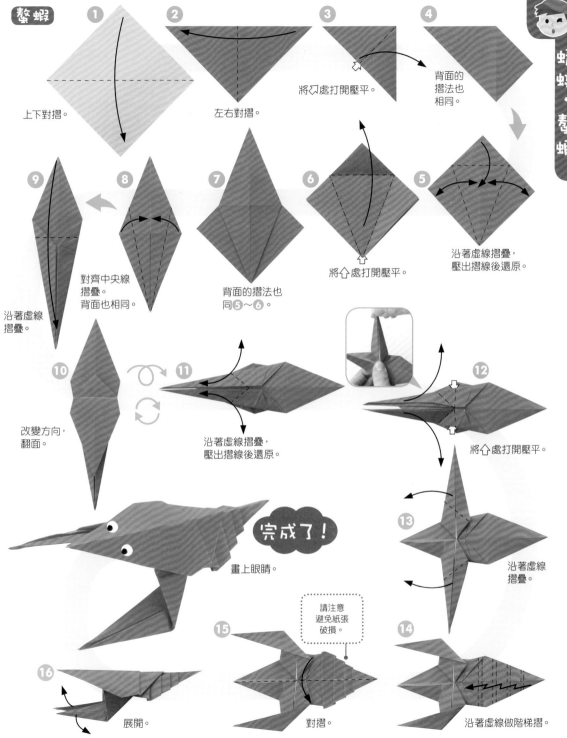

螯蝦

1 上下對摺。

2 左右對摺。

3 將↖處打開壓平。

4 背面的摺法也相同。

5 沿著虛線摺疊，壓出摺線後還原。

6 將↑處打開壓平。

7 背面的摺法也同⑤～⑥。

8 對齊中央線摺疊。背面也相同。

9 沿著虛線摺疊。

10 改變方向，翻面。

11 沿著虛線摺疊，壓出摺線後還原。

12 將↑處打開壓平。

13 沿著虛線摺疊。

14 沿著虛線做階梯摺。

15 對摺。

請注意避免紙張破損。

16 展開。

完成了！

畫上眼睛。

137

蝸牛・瓢蟲

用具 剪刀

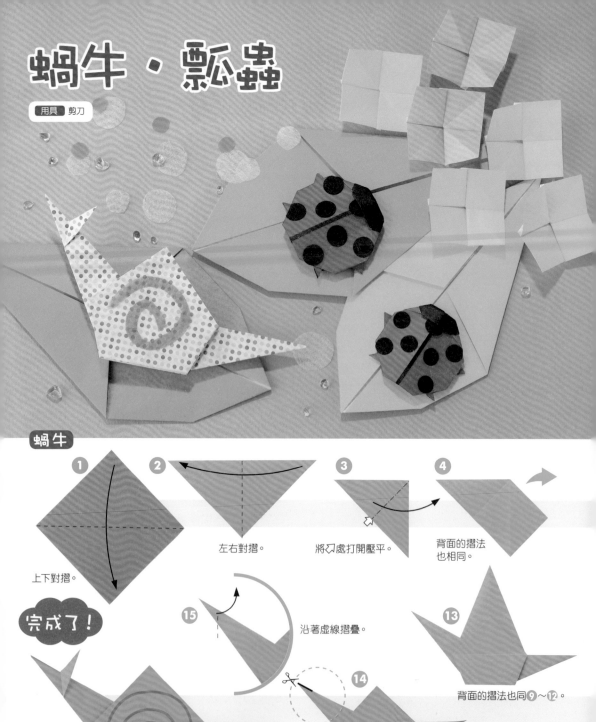

蝸牛

① 上下對摺。

② 左右對摺。

③ 將↗處打開壓平。

④ 背面的摺法也相同。

⑮ 沿著虛線摺疊。

完成了！

畫上圖案。

⑭ 用剪刀剪開粗線部分。⑮為放大圖。

⑬ 背面的摺法也同⑨～⑫。

摺出不同的花樣！

繡球花

花朵

請先摺到「蝸牛」的④後再開始。

① ② ③ ④

改變上下方向。

對齊中央線摺疊。背面也相同。

對摺，壓出摺線後還原。

將⇩處打開壓平。

完成了！

葉子

① 上下對摺，壓出摺線後還原。

② 對齊中央線摺疊。

③ 對齊中央線摺疊。

④ 向後摺。

⑤ 向後摺。

完成了！

⑤ 沿著虛線摺疊，壓出摺線後還原。

⑥ 將⇧處打開壓平。

⑦ 背面的摺法也同⑤～⑥。

⑧ 沿著虛線向內壓摺。

⑨ 沿著虛線摺疊。

⑩ 沿著虛線摺疊。

⑪ 沿著虛線摺疊。

⑫ 摺入內側。

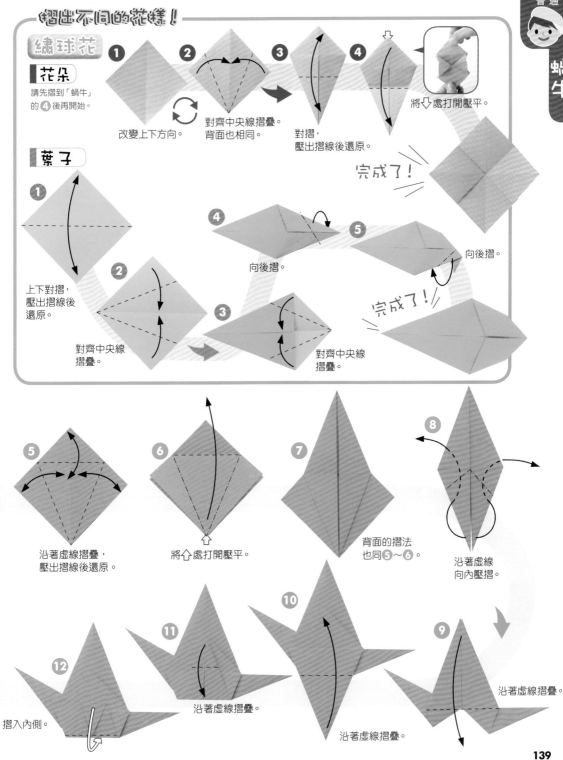

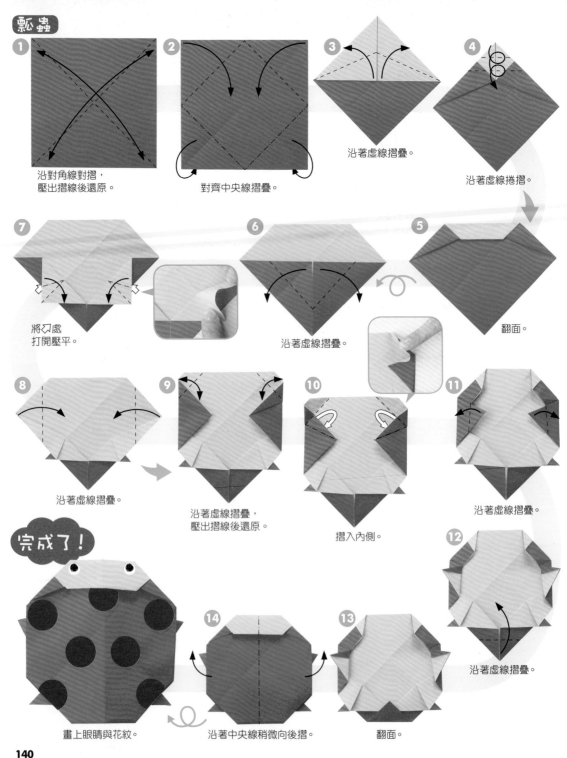

瓢蟲

1　沿對角線對摺，壓出摺線後還原。

2　對齊中央線摺疊。

3　沿著虛線摺疊。

4　沿著虛線捲摺。

5　翻面。

6　沿著虛線摺疊。

7　將⟨處打開壓平。

8　沿著虛線摺疊。

9　沿著虛線摺疊，壓出摺線後還原。

10　摺入內側。

11　沿著虛線摺疊。

12　沿著虛線摺疊。

13　翻面。

14　沿著中央線稍微向後摺。

完成了！　畫上眼睛與花紋。

140

蠍子、蜘蛛

用具 剪刀

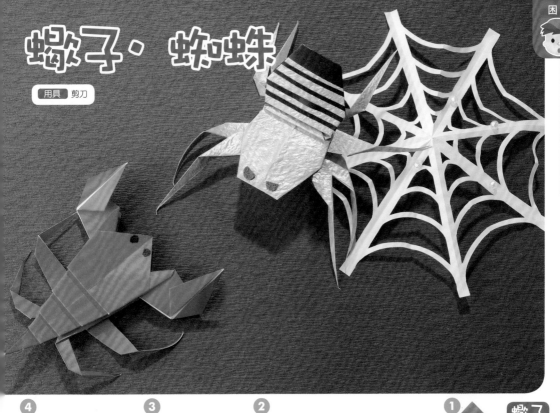

蠍子

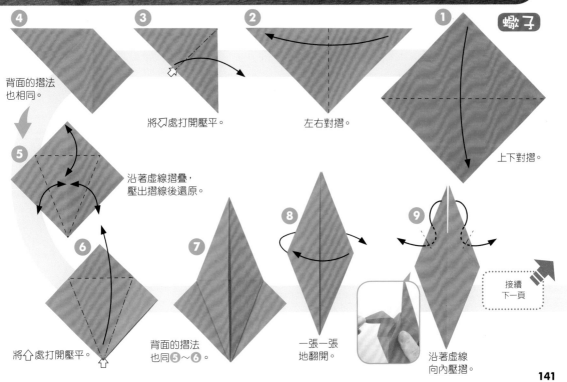

① 上下對摺。

② 左右對摺。

③ 將 ↗ 處打開壓平。

④ 背面的摺法也相同。

⑤ 沿著虛線摺疊，壓出摺線後還原。

⑥ 將 ↑ 處打開壓平。

⑦ 背面的摺法也同⑤～⑥。

⑧ 一張一張地翻開。

⑨ 沿著虛線向內壓摺。

接續下一頁

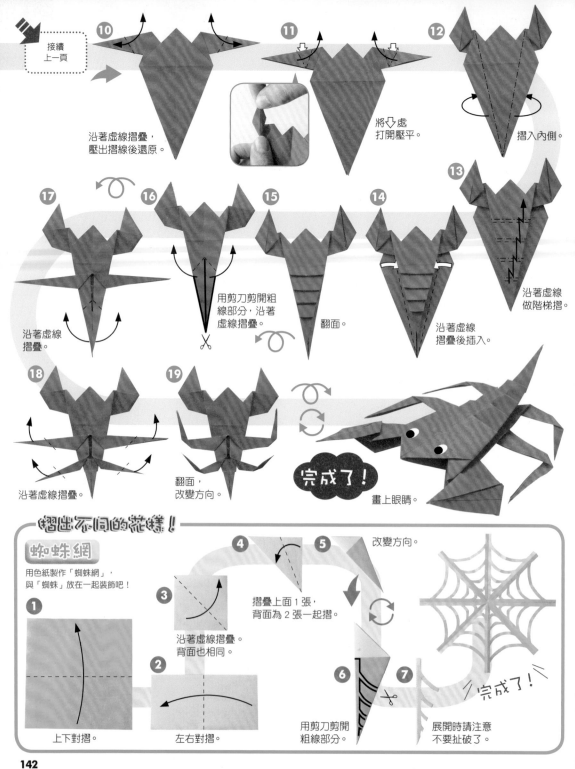

接續
上一頁

10 沿著虛線摺疊，
壓出摺線後還原。

11 將 ⬇ 處
打開壓平。

12 摺入內側。

13 沿著虛線
做階梯摺。

14 沿著虛線
摺疊後插入。

15 翻面。

16 用剪刀剪開粗
線部分，沿著
虛線摺疊。

17 沿著虛線
摺疊。

18 沿著虛線摺疊。

19 翻面，
改變方向。

完成了！
畫上眼睛。

摺出不同的花樣！

蜘蛛網

用色紙製作「蜘蛛網」，
與「蜘蛛」放在一起裝飾吧！

1 上下對摺。

2 左右對摺。

3 沿著虛線摺疊。
背面也相同。

4

5 改變方向。
摺疊上面 1 張，
背面為 2 張一起摺。

6 用剪刀剪開
粗線部分。

7 展開時請注意
不要扯破了。

完成了！

蜘蛛

請先摺到「蠍子」
（141頁）的 **7**
後再開始。

1 $\frac{1}{3}$

沿著虛線摺疊。
背面也相同。

2 對齊中央線
摺疊，
壓出摺線後
還原。

3 與下面的紙
一起用剪刀
剪開粗線部分。

4 對齊中央線
摺疊。
背面也相同。

5 向後摺。

6 翻面。

7 沿著虛線
摺疊。

8 與下面
1張紙一起
沿著虛線摺疊。

9 與下面
1張紙一起
沿著虛線摺疊。

10 翻面。

11 沿著虛線摺疊。

12 沿著虛線
摺疊後插入。

13 從根部整個往下摺。

14 上面1張紙沿著虛線摺疊。

15 沿著虛線摺疊。

完成了！

畫上眼睛。

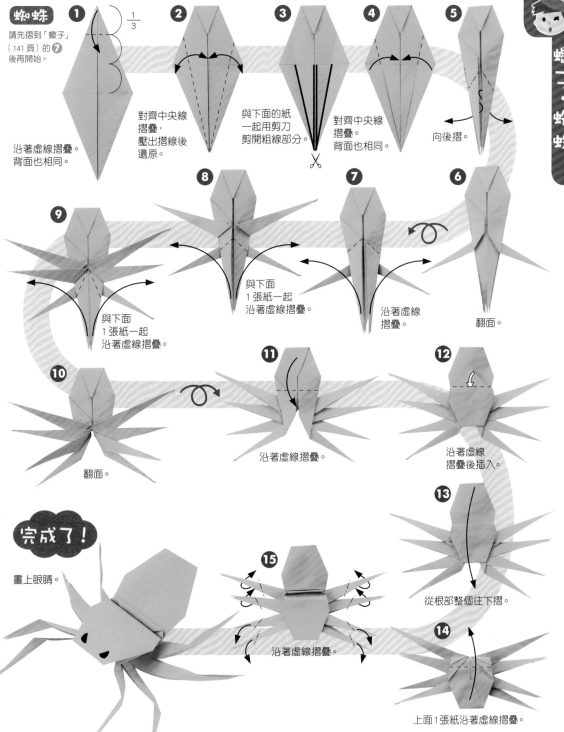

143

頭盔

用具 剪刀、黏膠

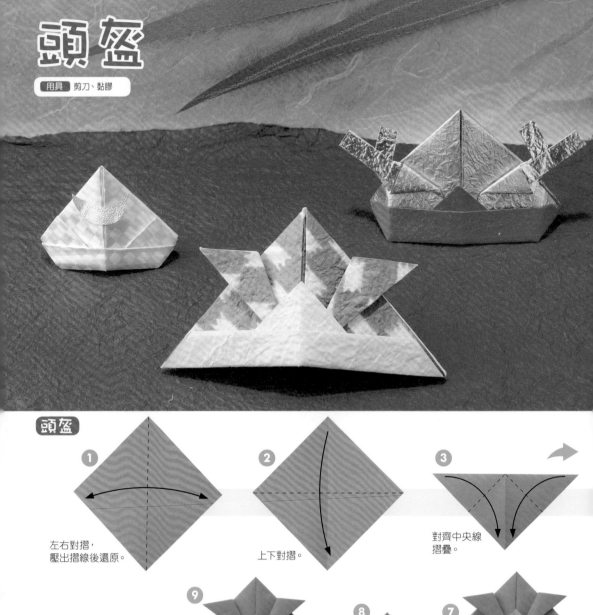

頭盔

1 左右對摺，
壓出摺線後還原。

2 上下對摺。

3 對齊中央線
摺疊。

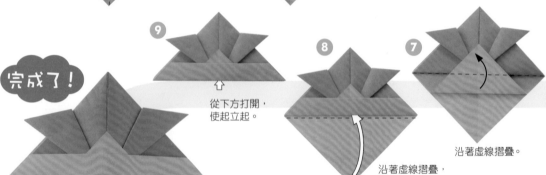

9 從下方打開，
使起立起。

完成了！

8 沿著虛線摺疊，
插入內側。

7 沿著虛線摺疊。

請先摺到「頭盔」的 ③ 再開始。 **裝飾頭盔 1**

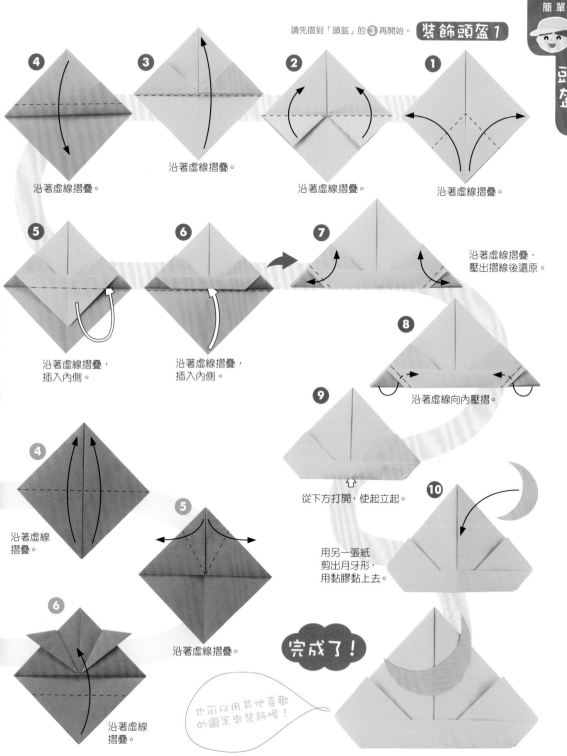

① 沿著虛線摺疊。

② 沿著虛線摺疊。

③ 沿著虛線摺疊。

④ 沿著虛線摺疊。

⑤ 沿著虛線摺疊，插入內側。

⑥ 沿著虛線摺疊，插入內側。

⑦ 沿著虛線摺疊，壓出摺線後還原。

⑧ 沿著虛線向內壓摺。

⑨ 從下方打開，使起立起。

⑩ 用另一張紙剪出月牙形，用黏膠黏上去。

④ 沿著虛線摺疊。

⑤ 沿著虛線摺疊。

⑥ 沿著虛線摺疊。

完成了！

也可以用其他喜歡的圖案來裝飾喔！

頭盔主體 請先摺到「頭盔」（144頁）的 5 再開始。

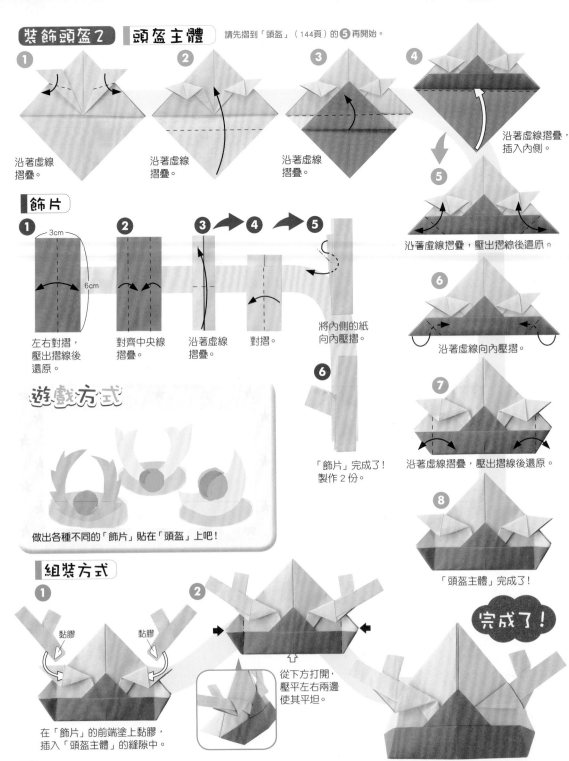

頭盔主體

1 沿著虛線摺疊。

2 沿著虛線摺疊。

3 沿著虛線摺疊。

4 沿著虛線摺疊，插入內側。

5 沿著虛線摺疊，壓出摺線後還原。

6 沿著虛線向內壓摺。

7 沿著虛線摺疊，壓出摺線後還原。

8 「頭盔主體」完成了！

飾片

1 左右對摺，壓出摺線後還原。

2 對齊中央線摺疊。

3 沿著虛線摺疊。

4 對摺。

5 將內側的紙向內壓摺。

6 「飾片」完成了！製作 2 份。

遊戲方式

做出各種不同的「飾片」貼在「頭盔」上吧！

組裝方式

1 在「飾片」的前端塗上黏膠，插入「頭盔主體」的縫隙中。

黏膠　黏膠

2 從下方打開，壓平左右兩邊使其平坦。

完成了！

鯉魚旗

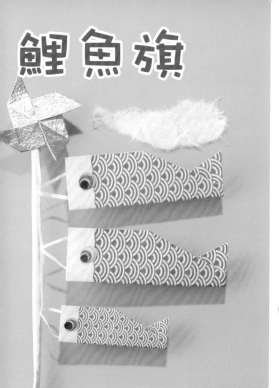

遊戲方式

用 5cm×5cm 的小張紙來製作

逐漸改變紙張的尺寸，來製作「真鯉（父親）」、「緋鯉（母親）」以及「子鯉（小孩）」吧！最上面的「矢車」則是運用「風車」（94頁的「螺旋槳」到步驟❻為止）來做成的。

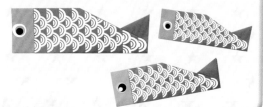

完成了！

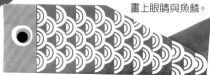

畫上眼睛與魚鱗。

❸

向後摺。

❷

對齊中央線摺疊，壓出摺線後還原。

❶

上下左右對摺，壓出摺線後還原。

❿
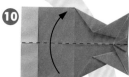

對摺。

❾
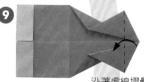

沿著虛線摺疊。

❹

對齊中央線摺疊。

❽
沿著虛線摺疊。

❺

沿著虛線摺疊。

❻

沿著虛線摺疊。

❼

沿著虛線摺疊。

147

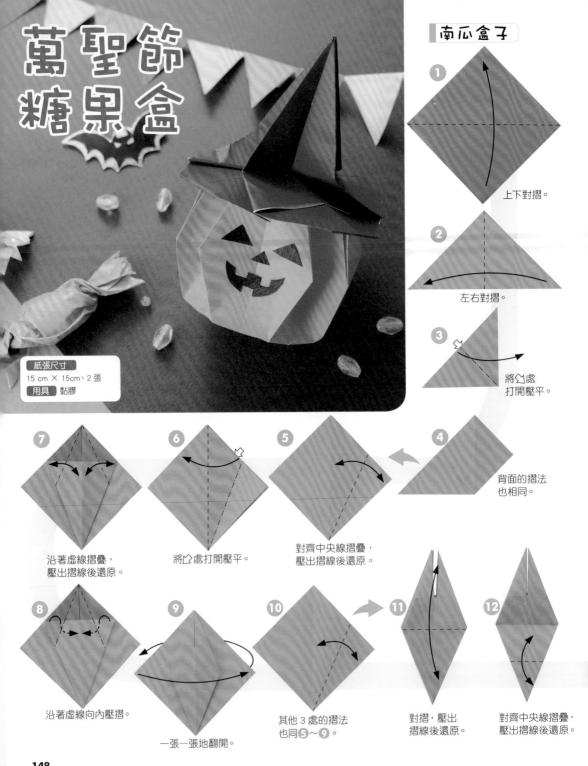

萬聖節糖果盒

紙張尺寸
15 cm × 15cm、2 張

用具 黏膠

1 上下對摺。

2 左右對摺。

3 將凸處打開壓平。

4 背面的摺法也相同。

5 對齊中央線摺疊，壓出摺線後還原。

6 將凸處打開壓平。

7 沿著虛線摺疊，壓出摺線後還原。

8 沿著虛線向內壓摺。

9 一張一張地翻開。

10 其他 3 處的摺法也同 5～9。

11 對摺，壓出摺線後還原。

12 對齊中央線摺疊，壓出摺線後還原。

148

完成了！

帽蓋 請先摺到「南瓜盒子」的 ④ 再開始。

① 改變紙張的上下方向。

② 對齊中央線摺疊。背面也相同。

③ 對摺，壓出摺線後還原。

④ 將↑處打開壓平。

⑤ 翻面。

⑥ 沿著虛線摺疊，使其立起。

⑦ 沿著虛線摺疊，加以扭轉。

⑧ 向後摺。

⑨ 變換方向。

⑩ 「帽蓋」完成了！

⑰ 「南瓜盒子」完成了！蓋上「帽蓋」。

也可以在裡面裝入東西後再貼上蓋子。

⑯ 沿著虛線摺疊。

⑮ 黏膠 黏膠 塗上黏膠黏合。其他4處也相同。

⑭ 底部 先將底部周圍整理出山摺線，做出底部的形狀。畫上臉部後，利用摺線重新摺疊。

⑬ 全部展開。

調整上部的形狀。

從底部看過去的模樣。

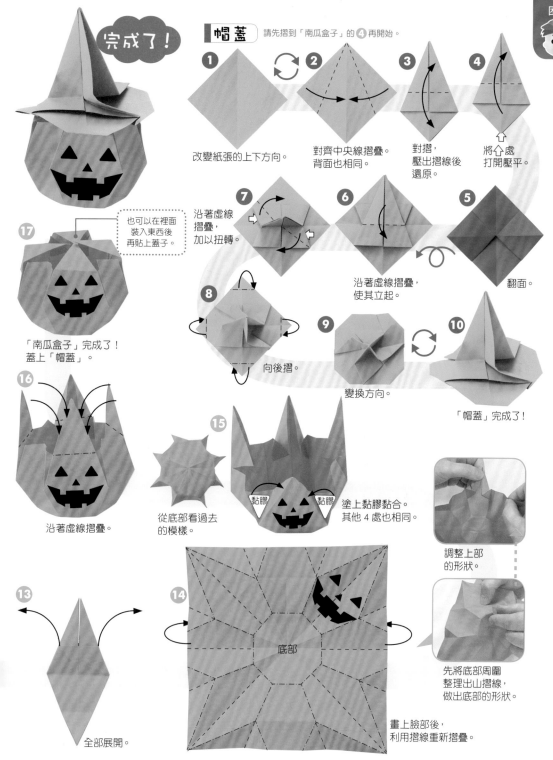

149

聖誕靴
聖誕帽

1 上下對摺，
壓出摺線後還原。

2 向後摺。

3 對齊中央線摺疊。

4 沿著虛線摺疊。

5 沿著虛線摺疊，
壓出摺線後還原。

6 沿著虛線摺疊，
壓出摺線後還原。

7 將 ⇧ 處打開壓平。

8 沿著虛線摺疊。

9 上面 1 張沿著虛線摺疊。

10 改變方向。

11 沿著虛線
向內壓摺。

12 摺入內側。
背面也相同。

完成了！

150

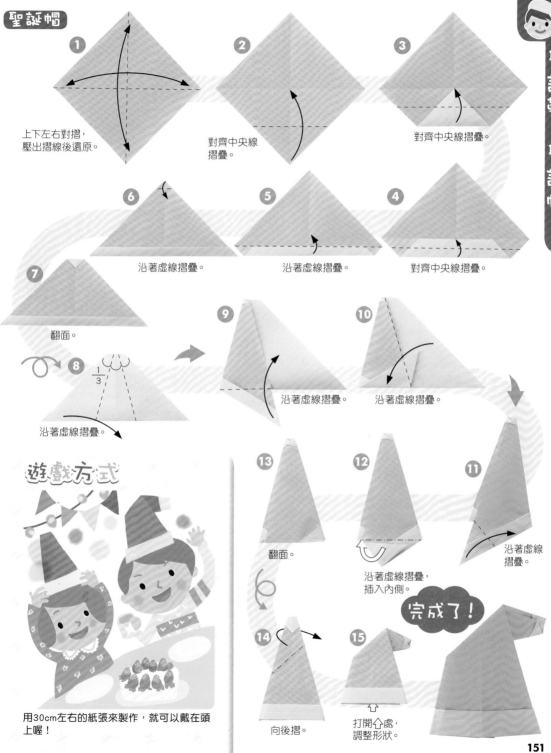

聖誕帽

1 上下左右對摺，壓出摺線後還原。

2 對齊中央線摺疊。

3 對齊中央線摺疊。

6 沿著虛線摺疊。

5 沿著虛線摺疊。

4 對齊中央線摺疊。

7 翻面。

8 $\frac{1}{3}$ 沿著虛線摺疊。

9 沿著虛線摺疊。

10 沿著虛線摺疊。

11 沿著虛線摺疊。

12 沿著虛線摺疊，插入內側。

13 翻面。

14 向後摺。

15 打開介處，調整形狀。

完成了！

遊戲方式

用30cm左右的紙張來製作，就可以戴在頭上喔！

有煙囪的房子
聖誕老公公

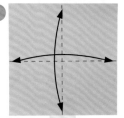

①

上下左右對摺，
壓出摺線後還原。

②

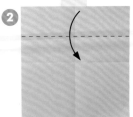

對齊中央線摺疊。

⑥

還原左側的
三角形。

⑤

沿著虛線
摺疊。

④

對齊中央線摺疊。

③

翻面。

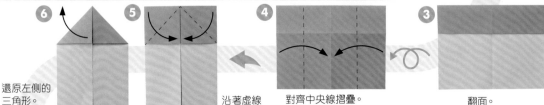

⑦

將⊱處打開，
將邊角的★號與
★號對齊摺疊。

上面的
紫色部分
不要摺到。

⑧

沿著虛線
摺疊。

⑨

沿著虛線摺疊。

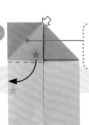
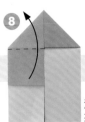
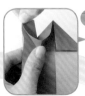
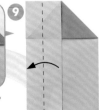

完成了！

如果不摺⑩
直接翻面的話，
就能完成縱長形的
「有煙囪的房子」了！

畫上窗戶。

⑪

翻面。

⑩

沿著虛線摺疊。

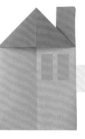
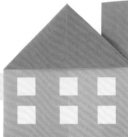

聖誕老公公

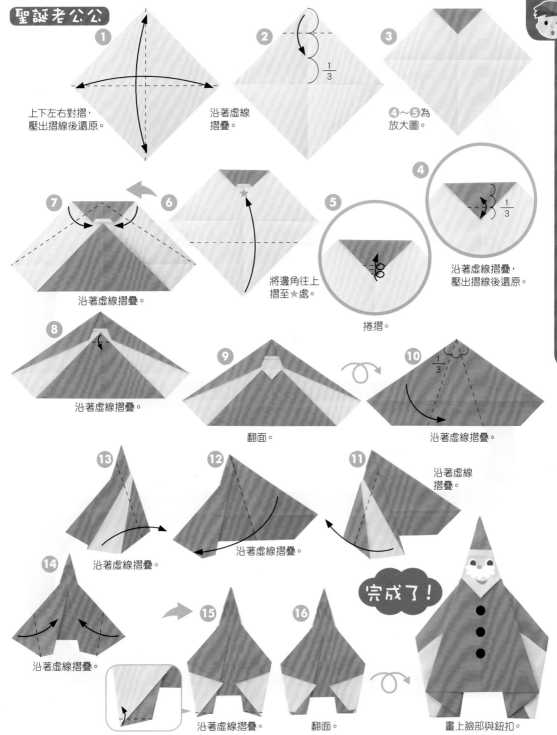

① 上下左右對摺，壓出摺線後還原。

② 沿著虛線摺疊。 1/3

③ ④～⑤為放大圖。

④ 沿著虛線摺疊，壓出摺線後還原。 1/3

⑤ 捲摺。

⑥ 將邊角往上摺至★處。

⑦ 沿著虛線摺疊。

⑧ 沿著虛線摺疊。

⑨ 翻面。

⑩ 沿著虛線摺疊。 1/3

⑪ 沿著虛線摺疊。

⑫ 沿著虛線摺疊。

⑬ 沿著虛線摺疊。

⑭ 沿著虛線摺疊。

⑮ 沿著虛線摺疊。

⑯ 翻面。

完成了！

畫上臉部與鈕扣。

153

聖誕樹

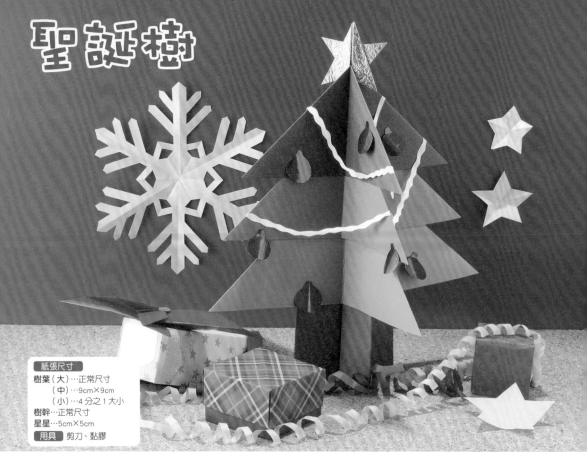

紙張尺寸
樹葉（大）…正常尺寸
　　（中）…9cm×9cm
　　（小）…4分之1大小
樹幹…正常尺寸
星星…5cm×5cm
用具 剪刀、黏膠

樹葉

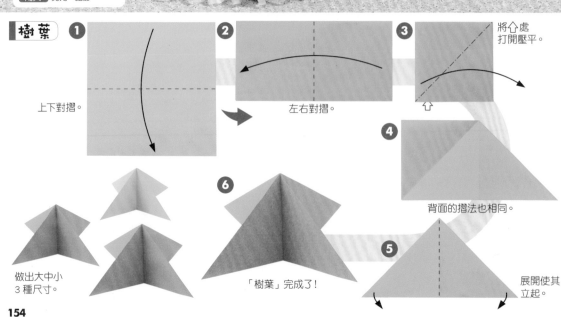

1　上下對摺。

2　左右對摺。

3　將介處打開壓平。

4　背面的摺法也相同。

5　展開使其立起。

6　「樹葉」完成了！

做出大中小3種尺寸。

星星

請先摺到「樹葉」的 ④ 再開始。

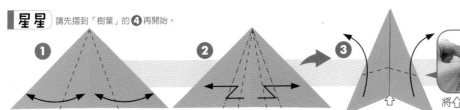

① 對齊中央線摺疊，壓出摺線後還原。

② 沿著虛線做階梯摺。背面也相同。

③

將⇧處打開壓平。

⑤ 「星星」完成了！

④ 翻面。

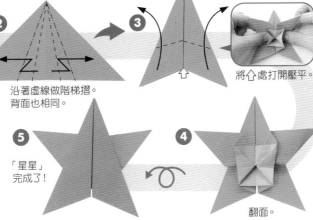

樹幹

請先摺到「樹葉」的 ④ 再開始。

① 對齊中央線摺疊，壓出摺線後還原。

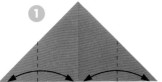

② 捲摺。

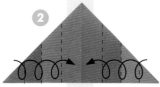

③ 背面的摺法也相同，使其立起。

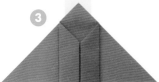

④ 「樹幹」完成了！

組裝方式

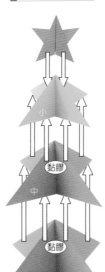

小

黏膠

中

黏膠

大

黏膠

在「樹幹」、「大樹葉」、「中樹葉」等部位塗上黏膠，插入黏好。「星星」則要從上方插到「小樹葉」上。

遊戲方式

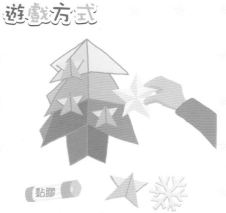

黏膠

將做好的「星星」及「雪的結晶」（156頁）黏在「聖誕樹」上進行裝飾！

完成了！

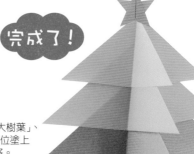

摺出不同的花樣！

利用剪紙做成「雪的結晶」和「星星」，
裝飾在聖誕樹或牆壁上吧！

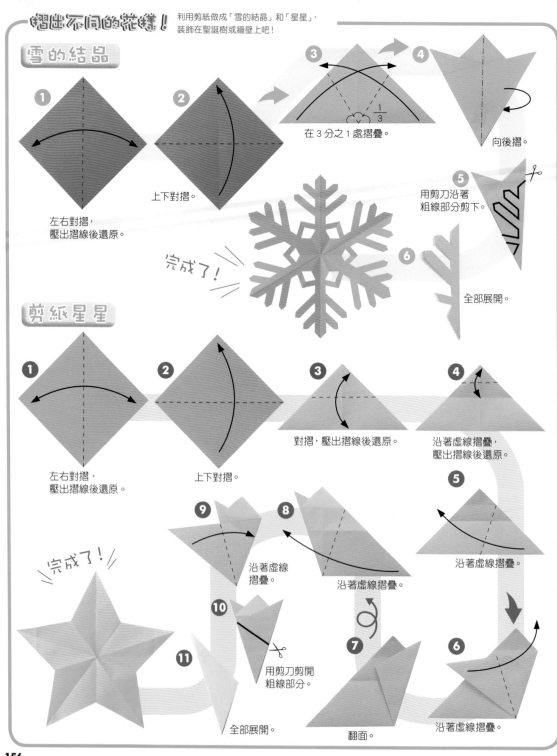

雪的結晶

1 左右對摺，
壓出摺線後還原。

2 上下對摺。

3 在 3 分之 1 處摺疊。

$\frac{1}{3}$

4 向後摺。

5 用剪刀沿著
粗線部分剪下。

6 全部展開。

完成了！

剪紙星星

1 左右對摺，
壓出摺線後還原。

2 上下對摺。

3 對摺，壓出摺線後還原。

4 沿著虛線摺疊，
壓出摺線後還原。

5 沿著虛線摺疊。

6 沿著虛線摺疊。

7 翻面。

8 沿著虛線摺疊。

9 沿著虛線
摺疊。

10 用剪刀剪開
粗線部分。

11 全部展開。

完成了！

鬼臉・福臉・豆盒

鬼臉

1
上下對摺。

2
沿著虛線摺疊。

3
沿著虛線摺疊。

4
沿著虛線摺疊。

5
沿著虛線摺疊。

6
翻面。

7
沿著虛線摺疊。

8
沿著虛線摺階梯摺。

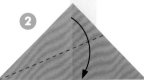

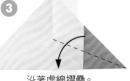

完成了！

畫上臉部。

遊戲方式

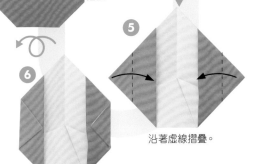

用圖畫紙做成頭帶，貼上鬼臉或福臉，戴在頭上來玩！

157

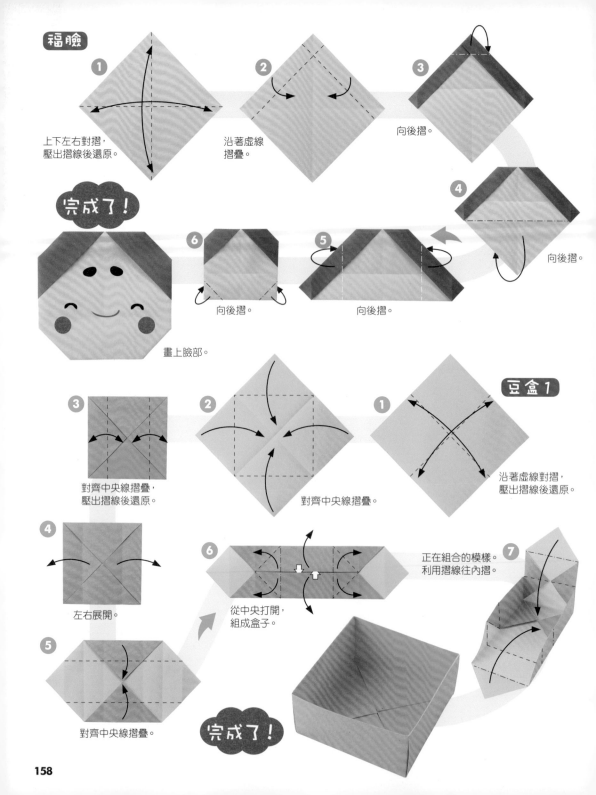

福臉

1 上下左右對摺，
壓出摺線後還原。

2 沿著虛線
摺疊。

3 向後摺。

4 向後摺。

5 向後摺。

6 向後摺。

完成了！

畫上臉部。

豆盒1

1 沿著虛線對摺，
壓出摺線後還原。

2 對齊中央線摺疊。

3 對齊中央線摺疊，
壓出摺線後還原。

4 左右展開。

5 對齊中央線摺疊。

6 從中央打開，
組成盒子。

7 正在組合的模樣。
利用摺線往內摺。

完成了！

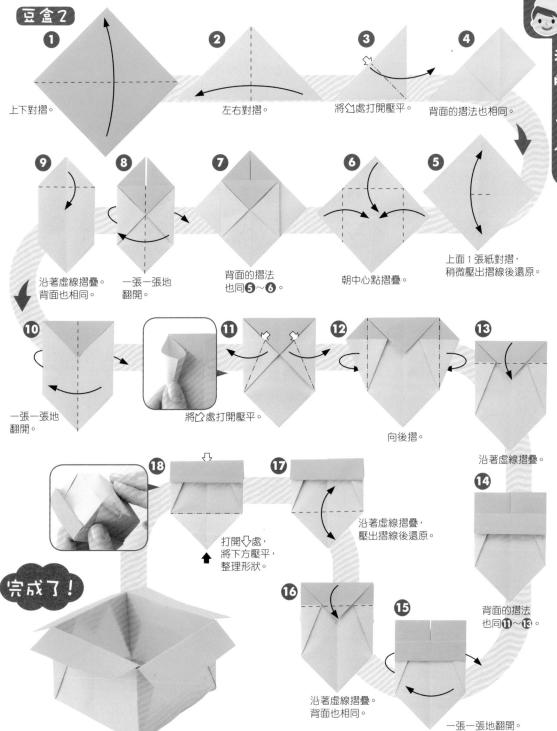

豆盒2

① 上下對摺。

② 左右對摺。

③ 將⇖處打開壓平。

④ 背面的摺法也相同。

⑤ 上面1張紙對摺，稍微壓出摺線後還原。

⑥ 朝中心點摺疊。

⑦ 背面的摺法也同⑤～⑥。

⑧ 一張一張地翻開。

⑨ 沿著虛線摺疊。背面也相同。

⑩ 一張一張地翻開。

⑪ 將⇖處打開壓平。

⑫ 向後摺。

⑬ 沿著虛線摺疊。

⑭ 背面的摺法也同⑪～⑬。

⑮ 一張一張地翻開。

⑯ 沿著虛線摺疊。背面也相同。

⑰ 沿著虛線摺疊，壓出摺線後還原。

⑱ 打開⇓處，將下方壓平，整理形狀。

完成了！

●作者介紹 ── 新宮文明

福岡縣大牟田市出生。從設計學校畢業後來到東京，1984年成立City Plan股份有限公司。一邊從事平面設計，一邊推出原創商品「JOYD」系列，在玩具反斗城、東急HANDS、紐約、巴黎等地販賣。1998年推出「摺紙遊戲」系列。2003年開始經營「摺紙俱樂部」網站。著有：《一定要記住！簡單摺紙》（同文書院）、《誰都能完成Enjoy摺紙》（朝日出版社）、《大家來摺紙！》、《3・4・5歲的摺紙》、《5・6・7歲的摺紙》、《來摺紙吧！》（以上為日本文藝社）、《超人氣！！親子同樂超開心！摺紙》（高橋書店）、《親子間的153種摺紙遊戲》（西東社）等。其作品在國外也有出版，國內外共計有超過40本以上的著作。

日文原書工作人員

- 攝影 ──── 原田真理
- 插圖 ──── まつながあき
- 造型 ──── まつながあき
- 設計 ──── 鈴木直子
- DTP ──── 鈴木直子 株式会社みどり
- 編輯協助 ── 文研ユニオン 佐藤洋子

國家圖書館出版品預行編目資料

小男生的153種摺紙遊戲 / 新宮文明著；王曉維譯.
-- 二版. -- 新北市：漢欣文化, 2018.08
160面；17x21公分. -- (愛摺紙；3)
譯自：男の子の遊べるおりがみ153
ISBN 978-957-686-752-1(平裝)

1. 摺紙

972.1 107012557

愛摺紙 3

小男生的153種摺紙遊戲（暢銷版）

作　　者 / 新宮文明
譯　　者 / 王曉維
出　版　者 / 漢欣文化事業有限公司
地　　址 / 新北市板橋區板新路206號3樓
電　　話 / 02-8953-9611
傳　　真 / 02-8952-4084
郵 撥 帳 號 / 05837599 漢欣文化事業有限公司
電 子 郵 件 / hsbookse@gmail.com
二 版 一 刷 / 2018年08月